2002. 04-09

HONG KONG
↓
TAIWAN
↓
JAPAN
↓
TAIWAN

S.H.E'S
SO YOUNG!
LONG TRIP

香港

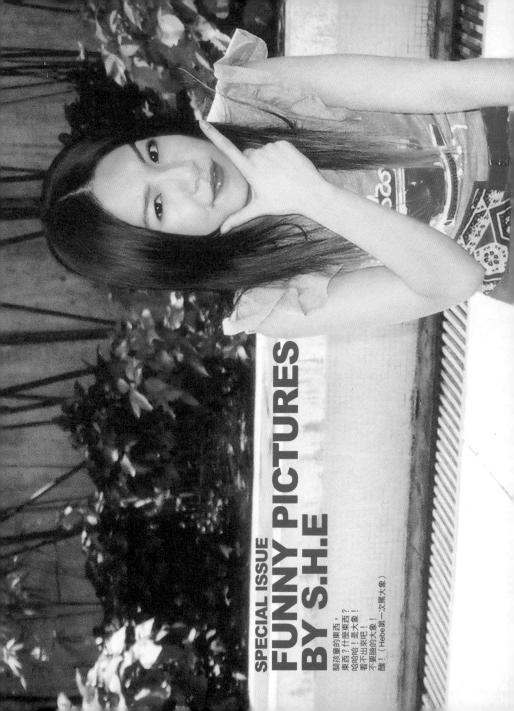

SPECIAL ISSUE
FUNNY PICTURES
BY S.H.E

騎孩童的東西，
東西？什麼東西？
哈哈哈！是大象！
看不出來吧！
不要臉的大象！
醜！（Hebe第一次騎大象）

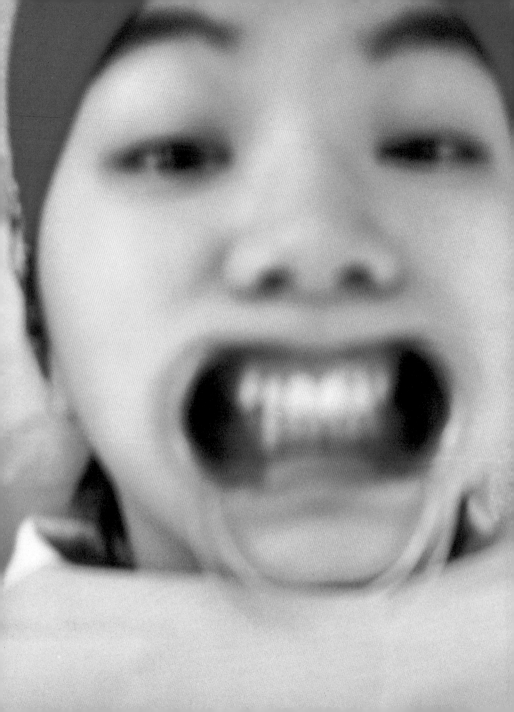

WHAT'S THIS?

外星人原貌的前戲！
嗯……該怎麼說呢！
外星人的原貌是要從嘴巴扒開再扒開
把整張皮給撕掉就是了
是不是很意外
其實這世上還真多外星人耶！
只是我沒有公開承認！

CRYING

這張照片人稱鐵石心腸之作，
卻是藝術的最高境界。
經痛，在一個人牙痛不堪，又加上經痛的打擊失聲大哭時，
……只有我……靈機一動
把最珍貴的畫面拍下
誰說只有笑才是最珍貴的畫面
大哭才可貴！

PS.注意Ella右眼有她善長分泌的……眼屎

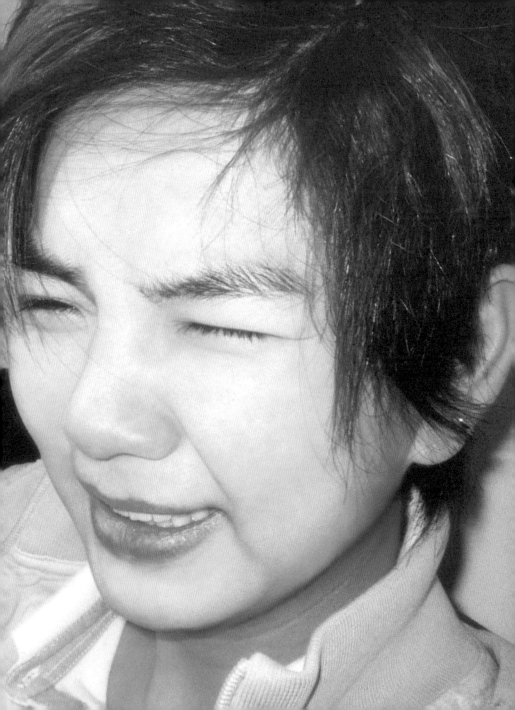

LAUGH ING

這張則是鐵石心腸之作的延續版，
在Ella哭完我用Selina的眉筆幫Ella畫成她最喜愛的動物
——貓，怎麼樣，可憐又可愛吧？

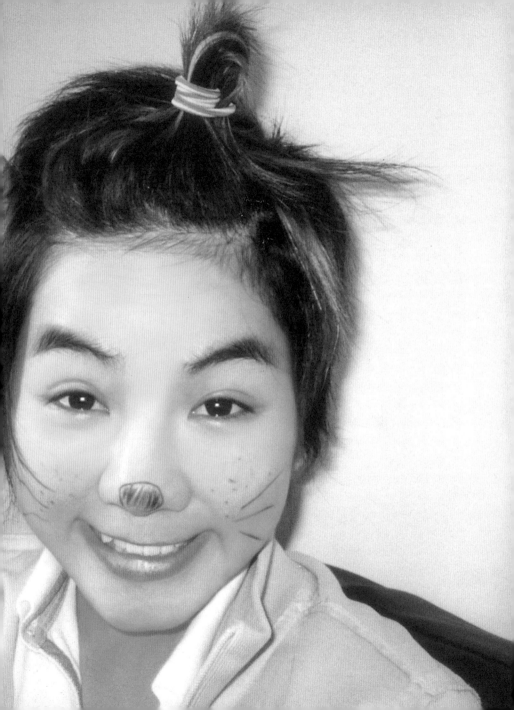

WHO'S PI PI ?

屁屁的主張－她們偏老是要我的屁屁 說肉很多，又軟，又大……可是這種（左上角的粉紅包很可愛ㄟ！誰說胖胖的嘴！)短腳時才大丫！胖胖大人一貫的作風，可是並不是胖的，而是本人一賣而言之就是一個 你來補沒折 待算看起來也沒那麼大丫 字……補（？）

S.H.E
通告繁忙中自拍！
NO.6.7

這大屁股是誰的呢？
這屁股又翹又圓又多肉大的不可開交
是我們拍照最愛的主題之一——
應該也是眾男人或婆婆喜愛的豐臀，
Selina的屁股

舌還є，請求大家仔細地看我們舌頭最前端的小白點；是我們刻意用「口味兒」營造出舌壞的感覺，沒想到竟如此地不像，唉！夢醒了！（後方的咖啡色為舌前一粒「舌環」之還體！）嘿！小姐做的定表情也，仔細想想我們怎麼會有這種心態呢？明明沒有又愛裝有……真娛ㄚ！）

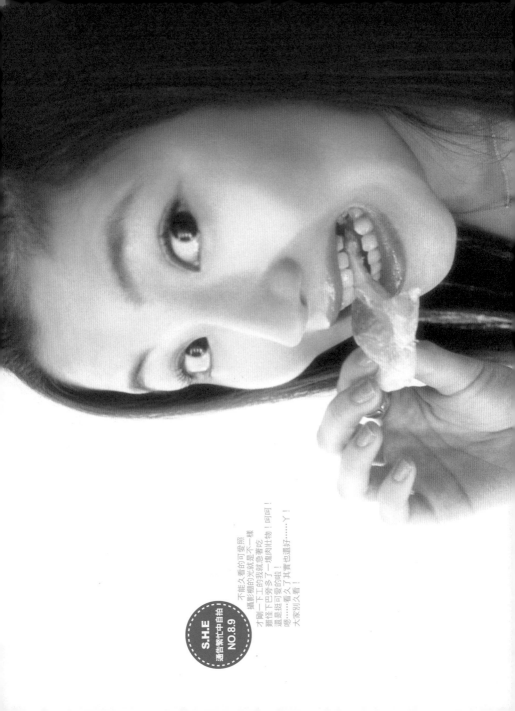

S.H.E
通告繁忙中自拍！
NO.8.9

不能久看的可愛照
攝影棚的光就是不一樣
才剛一下工的我就想要吃
難怪下巴旁多了一塊肉壯物！阿阿！
還是斑斑可愛的啦！
嗯……看久了其實也還好……Y！
大家別久看！

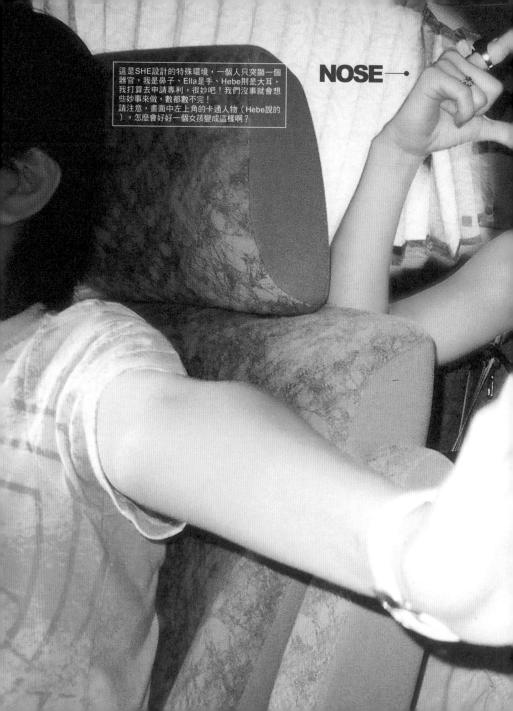

這是SHE設計的特殊環境，一個人只突顯一個
器官，我是鼻子、Ella是手、Hebe則是大耳，
我打算去申請專利，很妙吧！我們沒事就會想
些妙事來做，數都數不完！
請注意，畫面中左上角的卡通人物（Hebe說的
），怎麼會好好一個女孩變成這樣啊？

NOSE→•

EAR ⟶ •

• ⟵ HAND

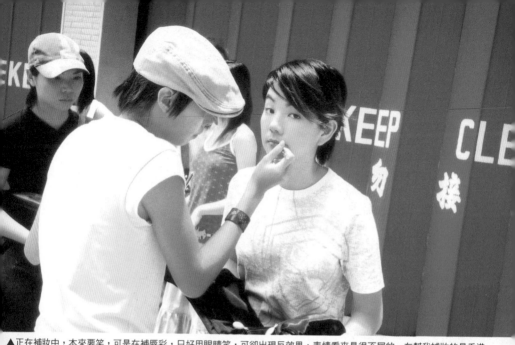

▲正在補妝中，本來要笑，可是在補唇彩，只好用眼睛笑，可卻出現反效果，表情看來是很不屑的，在幫我補妝的是香港「燕姿」，有夠像，可她又是香港「義賊」廖添丁，因為她穿戴那種小偷帽，她們說要來台灣找我們玩喔！

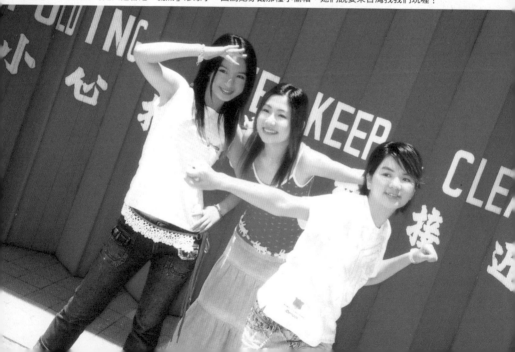

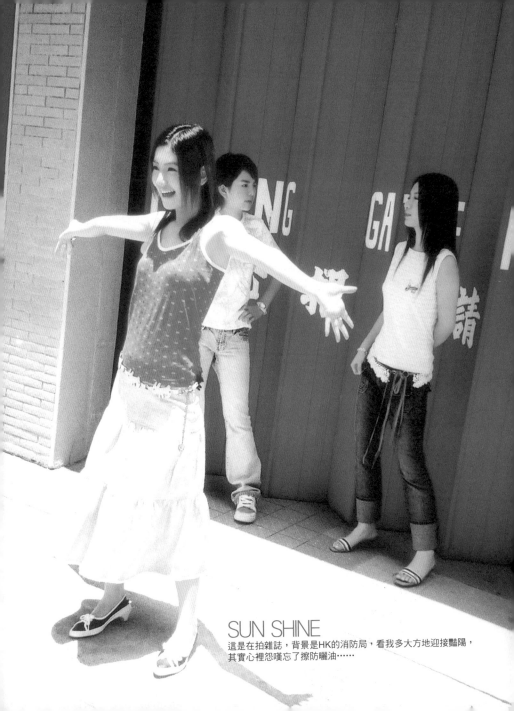

SUN SHINE
這是在拍雜誌，背景是HK的消防局，看我多大方地迎接豔陽，
其實心裡怨嘆忘了擦防曬油……

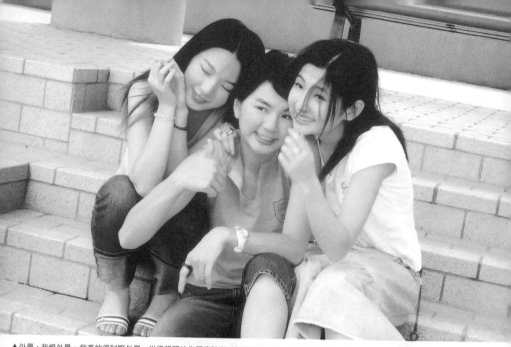

▲外景，我恨外景，我真的很討厭惡外景，從這張照片你們應該可以知道我有多厭惡外景了吧！風大的要人命，把頭髮吹向嘴唇上，再吹到臉上，弄得全臉都是唇油，太陽大的不可理喻，再加上本人眼睛有嚴重的畏光症，完全張不開眼睛。

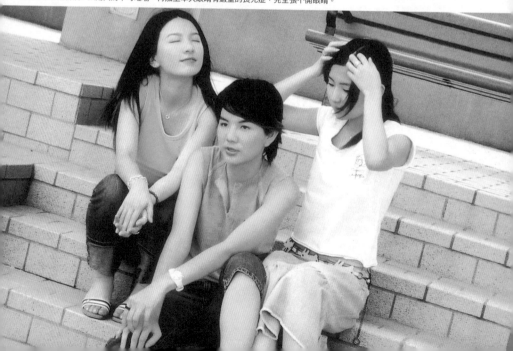

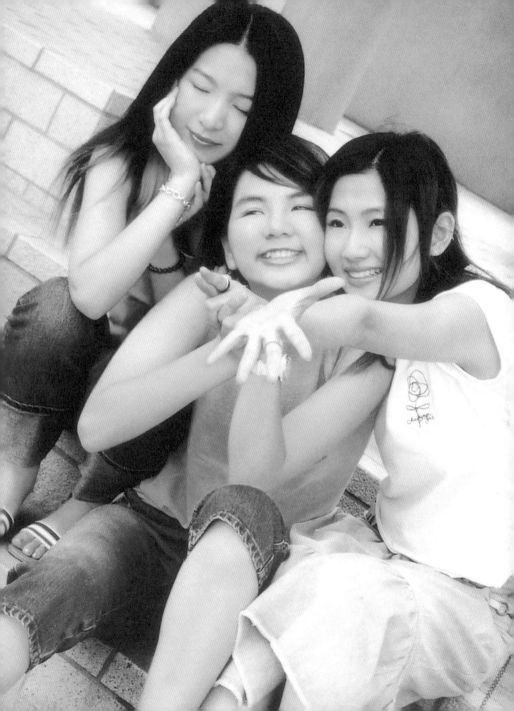

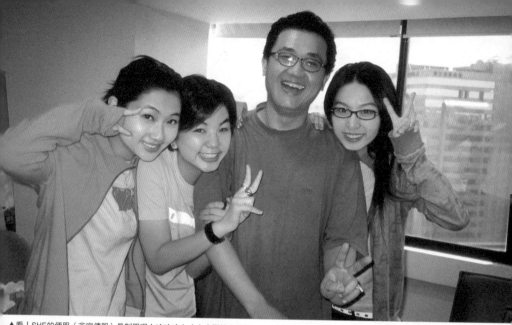

▲看！SHE的便服（非宣傳服）是制服喔！哈哈哈！（上衣配襪子只要78元）Selina 送我們的第二天就一起穿上它了，一開始以為便服是制服會有一種超然的感覺，後來一起走在街上時，發現其實很噁心！三個螢光綠色物體在路上移動！右二是公司企劃部的統籌，也是名作詞家施人誠大哥，私底下我們都戲稱他為大蕃薯。

▼在我極少數朋友當中的一位，艾蜜莉（黃衣cute女），她整個人都很有個性，所以我便邀請她和我做一個有個性的表情，沒想到我的表情比她更有個

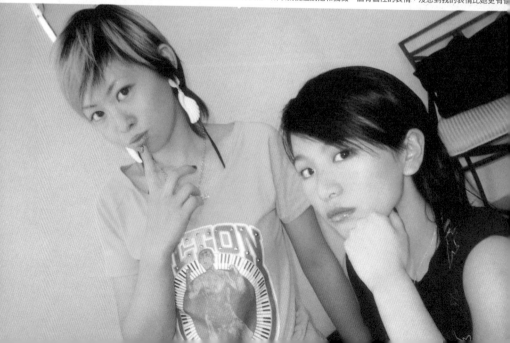

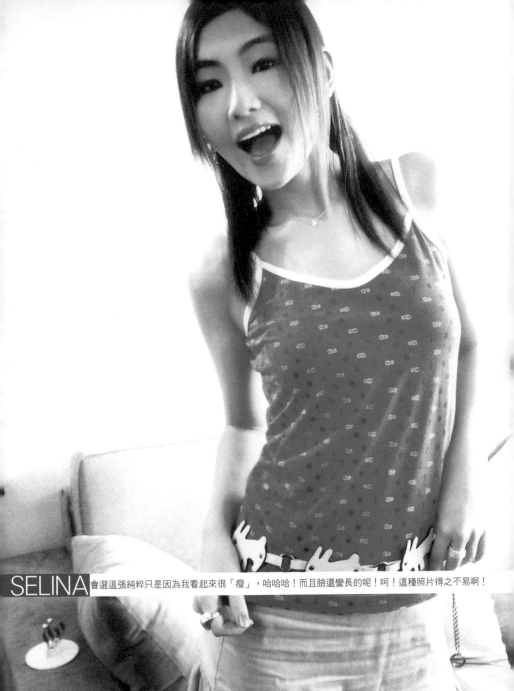

SELINA 會選這張純粹只是因為我看起來很「瘦」，哈哈哈！而且臉還蠻長的呢！呵！這種照片得之不易啊！

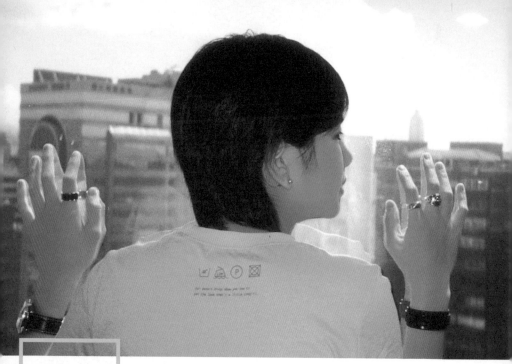

窗口邊的S.H.E

背影，總有一種惆悵的FEELING
可不知這三個感覺很蠢
有一種做戲做的很嚴重的樣子
不過仔細看乙！Hebe和Selina
中間有隱約的Ella在幫她們拍照！

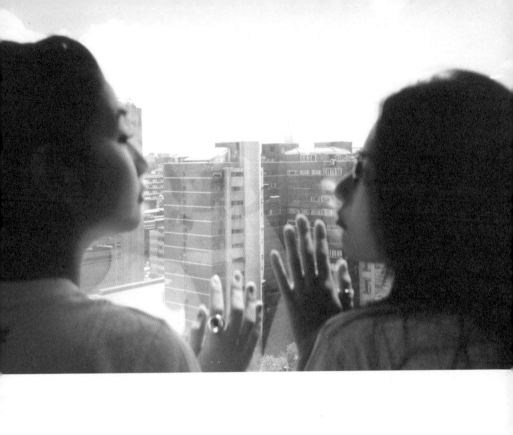

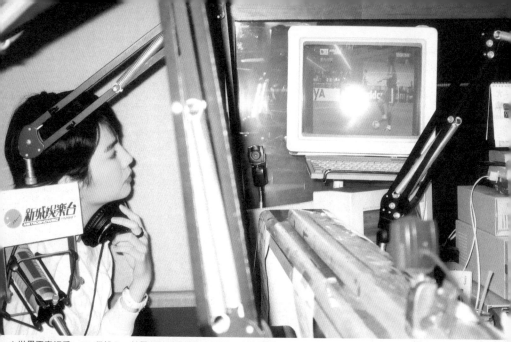

▲世界盃真好看，Ella很投入，趁電台訪問的廣告空檔看，表情凝重，不過忘了是哪一場了，可是巴西贏的那天還真是開心呢！當場跑去買足球鞋，而且是穿著足球襪喔！還跟司機先生聊開了！

HEBE 說真的，我超愛吃水果！要不要來一口？

IDOL'S IDOL

▲在上香港的電台，進廣告時，看到CoCo的新CD，我整個人興奮到不行，又哭又叫的，DJ還差點要送給我，but我狠心拒絕了……（真的很想立刻擁有！）因為，我要自己去買正版!!

臺灣

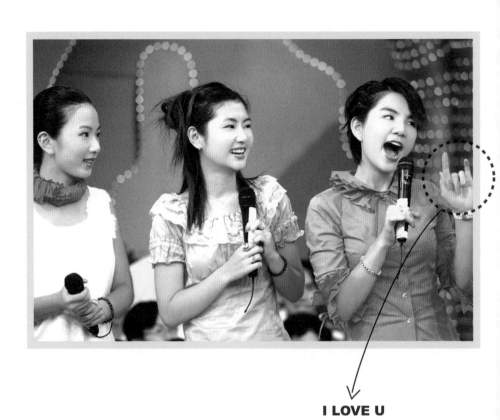

I LOVE U

ABOUT TV SHOW

我猜我猜我猜猜猜
主持節目的心得

* **SELINA**

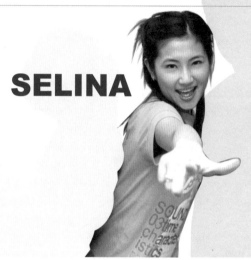

SELINA

真的沒想到自己竟能主持「我猜我猜我猜猜猜」……從國中就開始看的節目！

製作單位真的對我們很好，一直努力幫我們設計單元，從「三人行不行」、「S.H.E來吧」、「演技大考驗」，不斷地給我們機會努力表現！我也真正了解主持的不容易。還有憲哥跟阿雅姊姊都對我們很好，他們真的從來都沒有欺負過我們！還教我們許多主持應該注意的事項。

啊～對了！還有我們可愛的歌迷，從第一次我們進棚到最後一次你們從未缺席，想到就想哭了！我們與你們無親無故的，但是你們卻對我們如此付出與支持，真的太謝謝你們了！有了你們支持的力量我們只會前進，更加努力去完成各項工作。

對於我們能入主《我猜》真是覺得太幸運了，雖然因為忙碌的宣傳工作讓我們無法繼續主持，但不代表以後就不會有再度合作的機會。在《我猜》的美好回憶會永遠印在我心底。永遠不會忘記的。

感謝《我猜》節目所有幕前幕後的工作人員，感謝憲哥、阿雅姊姊、感謝詹哥感謝中國電視公司的各位長官大哥大姊們，感謝你們給S.H.E這樣如此難忘的回憶。謝謝！

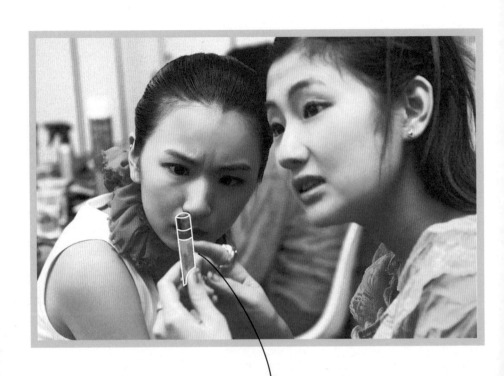

這真的是口紅嗎？？

ABOUT TV SHOW

我猜我猜我猜猜猜
主持節目的心得

* **HEBE**

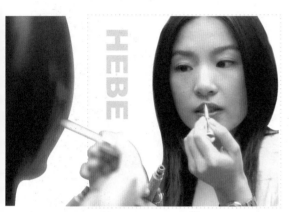

主持《我猜我猜我猜猜猜》的節目時腰很痠、腳很痠，但是心理卻很開心，因為能夠定期見到支持我們的歌迷朋友們。在主持的過程中，讓我認識了許多非常優秀的幕後工作人員，他們所企劃的單元包括「三人行不行」，還有「真的假不了」，以及許許多多的單元，不但讓我們在錄影的過程中非常的愉快，也讓我們體驗了許多平時體驗不到的事情。真的很了不起。

錄影時我常常成為旁觀者的原因是因為憲哥還有阿雅姊姊主持得實在是太好笑了，和他們一起主持時常忘了自己也是主持人，一直在旁邊傻笑，好懷念那種感覺，好想好想能夠再回到主持的那段快樂時光中。

謝謝憲哥、阿雅姊姊對於我們主持工作的教導，謝謝詹哥給我們這個主持的機會，謝謝中視各位長官們，謝謝所有幕後優秀的工作夥伴們（因為無法一一列名感謝請見諒喲~^_^，更感謝所有支持我們的歌迷朋友們。

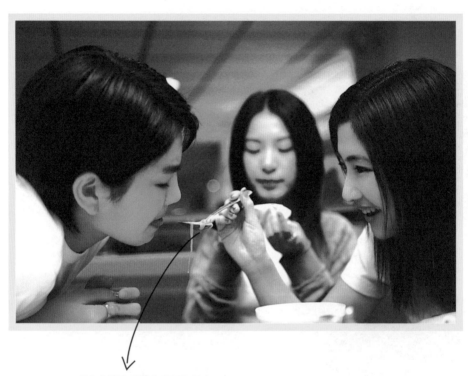

瞧！我們的感情真的很好喔！

ABOUT TV SHOW

我猜我猜我猜猜猜
主持節目的心得

* **ELLA**

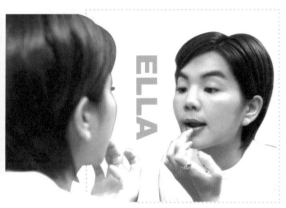

主持真的不是一件容易的事情,要懂得多、聽的多、看的多、說的也要多,而且說出口的是要有內容的,所以這真的不是一件容易的工作。

可是,在那段日子裡充滿了許多的回憶,像是「三人行不行」這個單元,真是讓S.H.E永生難忘啊!有太多太多難忘的經驗了,讓我回味無窮。

還有「真的假不了」單元裡面,三人大飆演技,那個單元是我最喜歡的,因為可以做一些很蠢的動作騙現場的特別來賓,真的很有趣!還有節目裡有很多奇人異事,真是讓我大開眼界,知道什麼是神奇。

在《我猜》裡有許多難忘的回憶,還有好多朋友,可以和他們一起工作真的很開心。當要交出主持棒的那一刻,好捨不得,眼淚在眼眶中打轉,但卻告訴自己不能哭,因為一定會有再見面的時候,希望能夠很快的再跟他們一起工作。

謝謝所有《我猜》節目幕後的工作夥伴們,謝謝憲哥、阿雅姊姊,謝謝詹哥、謝謝「中視」,謝謝你們給S.H.E這樣優秀的環境得以去學習成長,很高興我的人生有你們這群善良可愛的面孔陪著我,今後我們會繼續加油的。一定要再見面喔!

謝謝你們,謝謝。

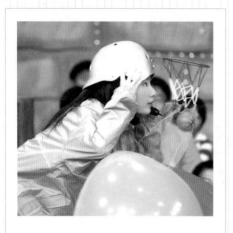

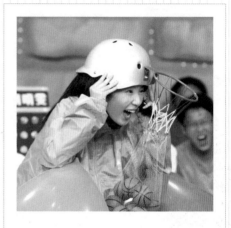

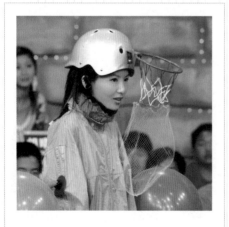

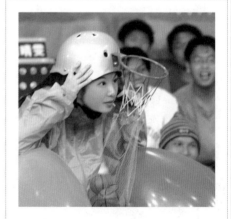

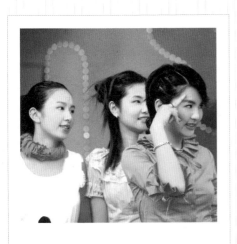

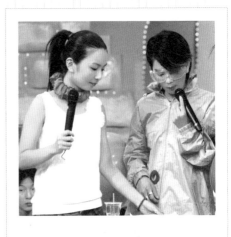

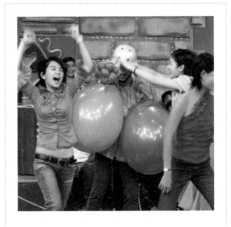

SPORTS GIRLS

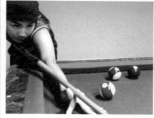
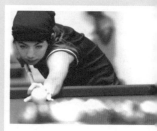

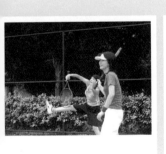 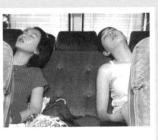

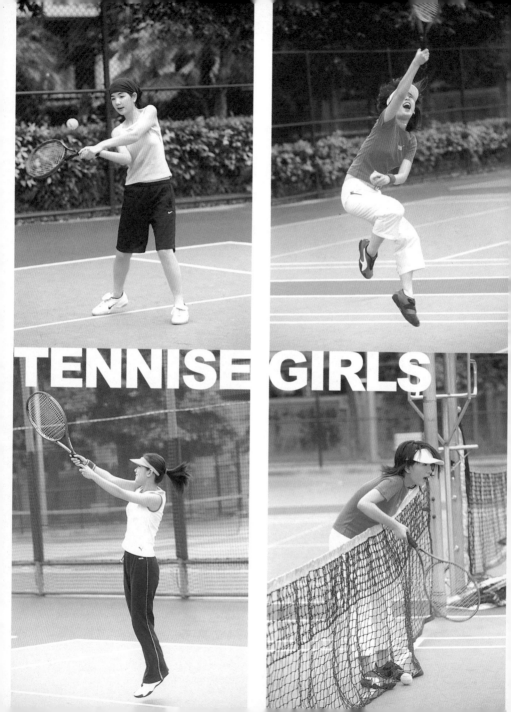

TENNISE GIRLS

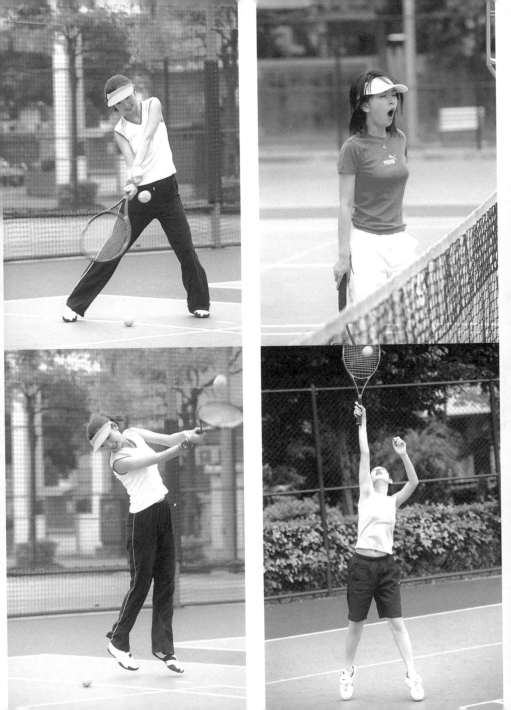

PINK LADIES

→PINK1

→PINK2

→PINK3

→PINK4

THEY LOVE PINK

→PINK5

→PINK6

→PINK7

→PINK8

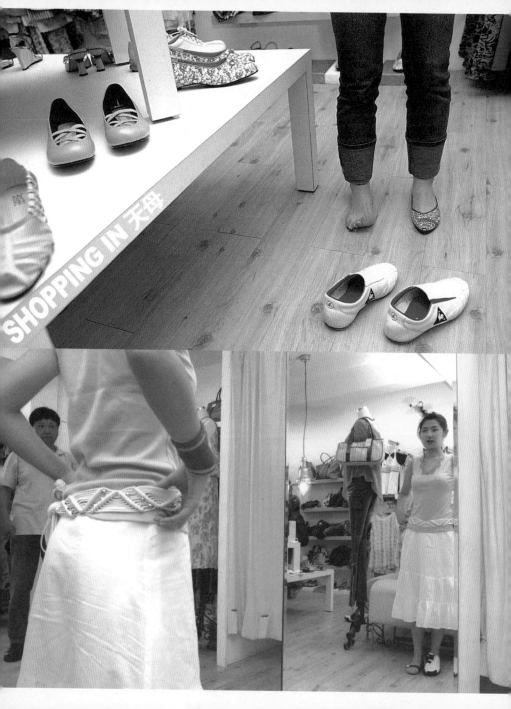

SHOPPING IN 天母

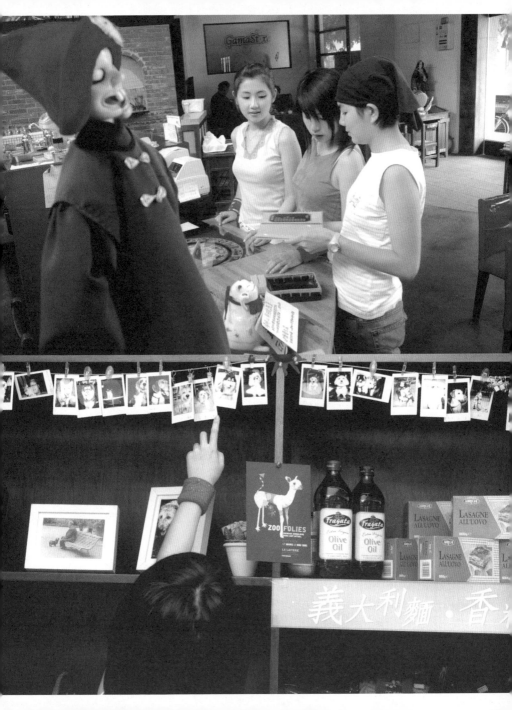

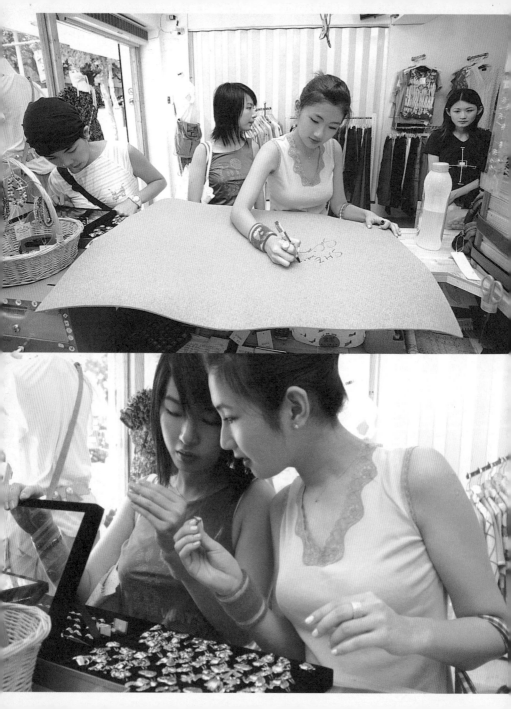

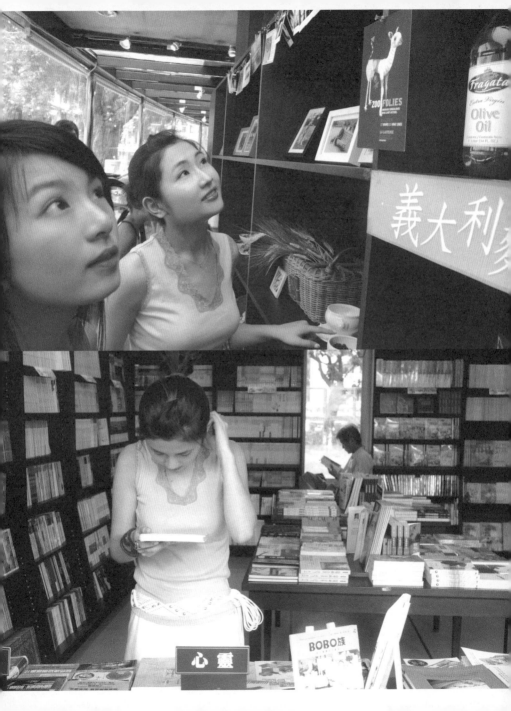

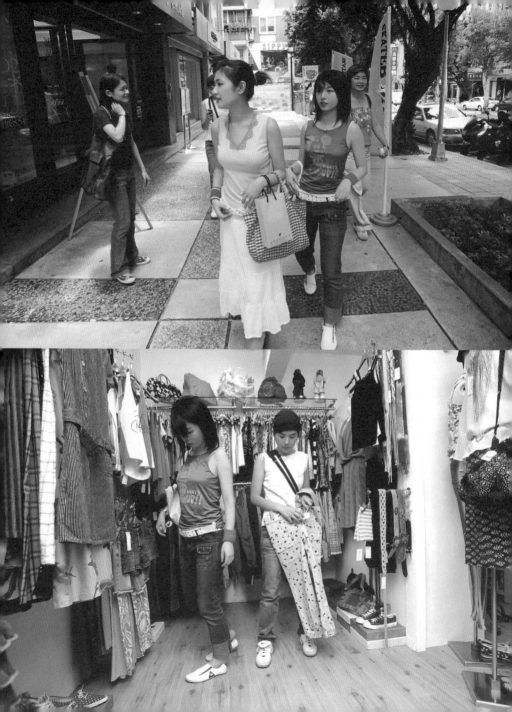

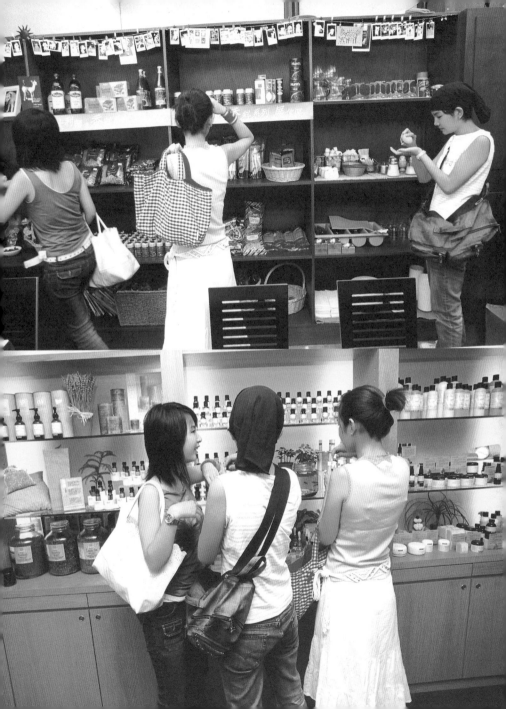

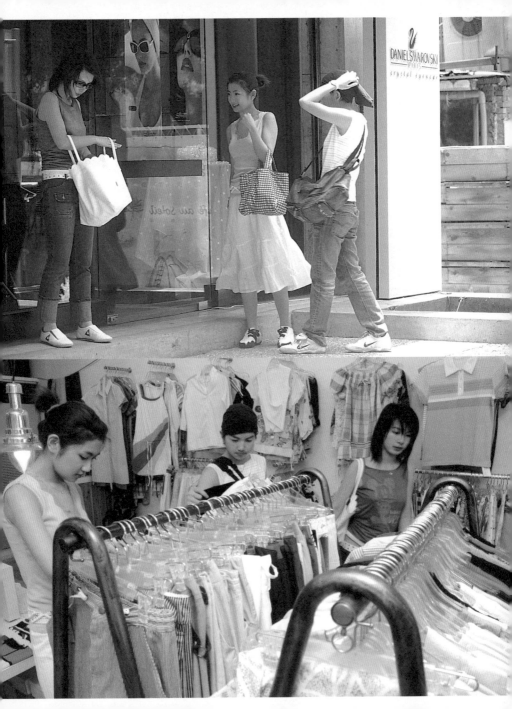

SELINA
PURE獨自的視點

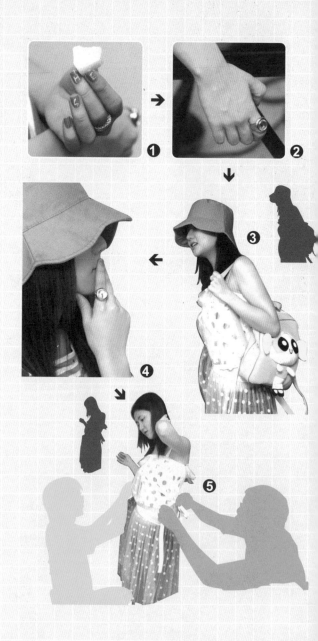

PART I
SELINA

史上最強
變身大作戰

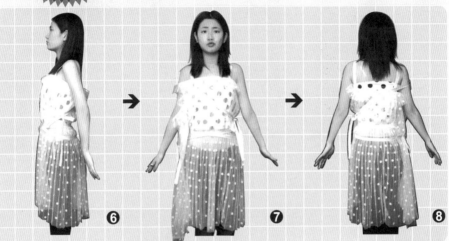

❻ **❼** **❽**

❾ **❿**

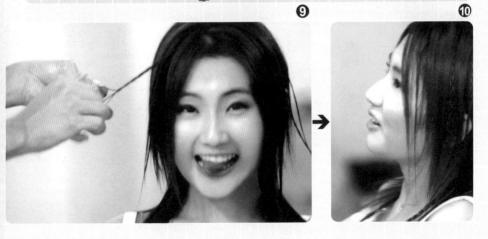

PART II
HEBE

獨賣！MTV現場目擊
2002.AUG.美麗新世界.THE THIRD ALBUM

 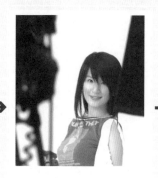

>>偷偷閉眼休息一下 >>燦爛女孩田喜碧--牙齒白的咧！ >>你可以更靠近一點！

 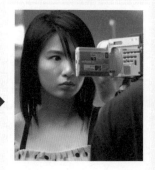

>>各位讀者，做藝人不容易 >>我可以感覺的到，攝影師不喜歡我，嗚！我被排擠了！>>這張有夠認真美！>>

PART Ⅲ
ELLA

獨賣！MTV現場目擊
2002.AUG.美麗新世界.THE THIRD ALBUM

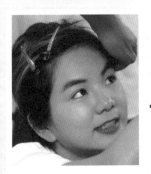
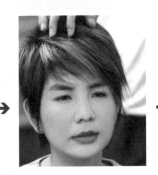
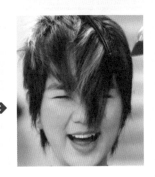

>>ELLA側鼻很CUTE! >>ELLA是深情歌手！水！>>ELLA好可愛喔！

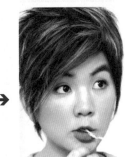

>>我個人很喜歡這張！因為很有喜感！ >>到底好了沒？！水！>>貪吃的我

獨賣！MTV現場目擊

2002.AUG.美麗新世界.THE THIRD ALBUM

PART IV
ACTION!

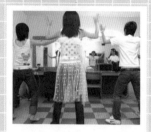 → →

 → →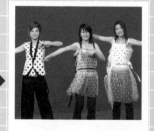

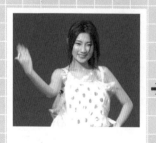 → 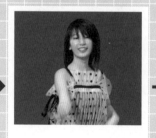 →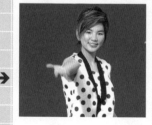

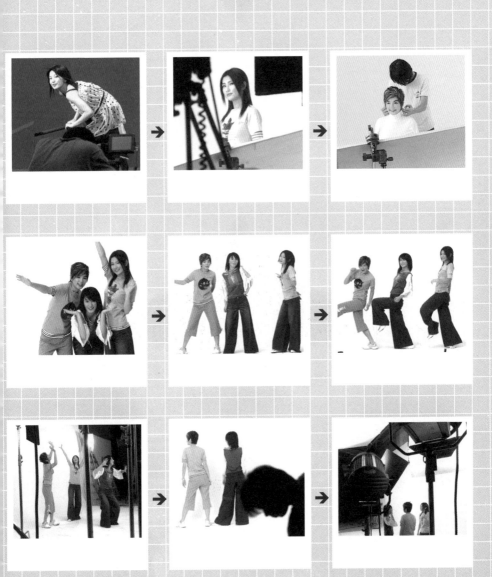

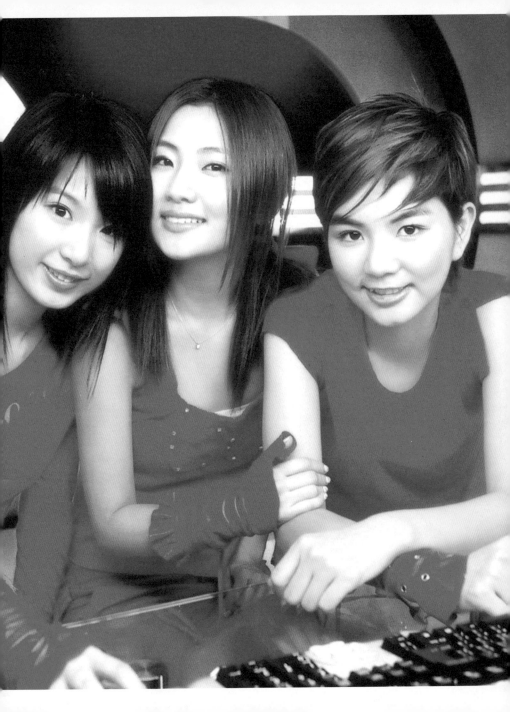

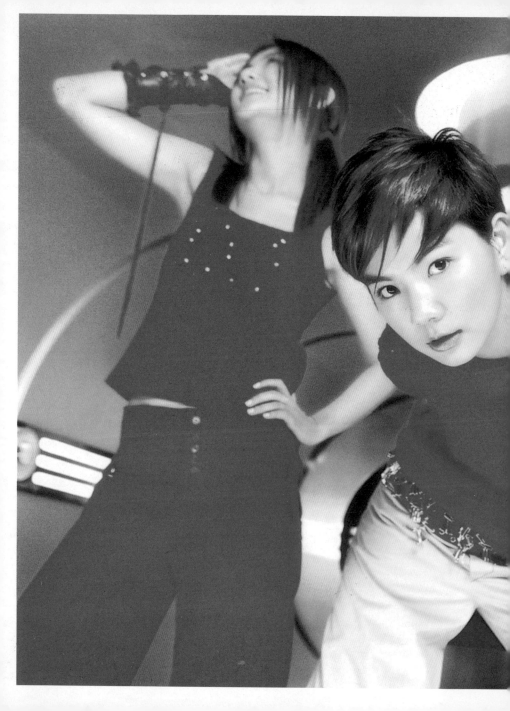

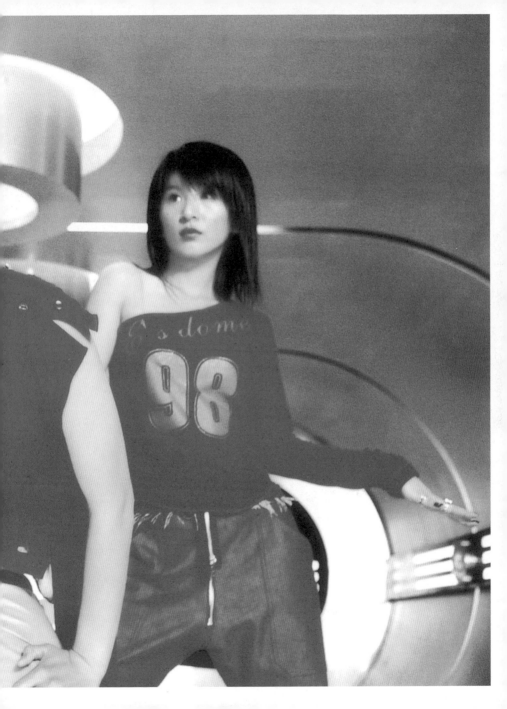

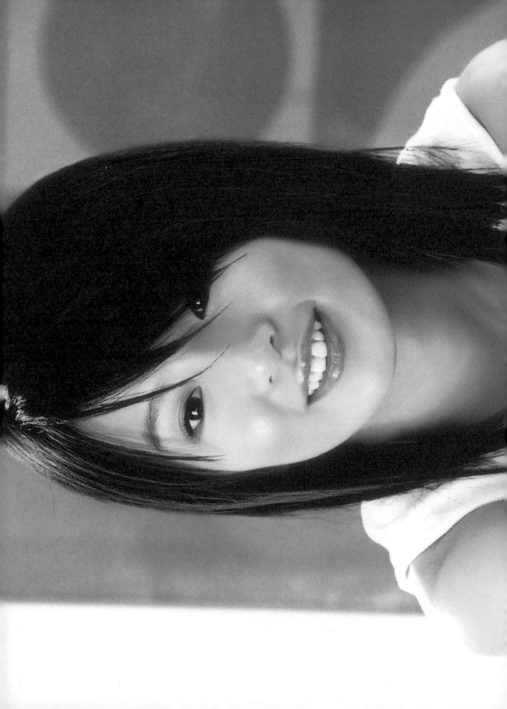

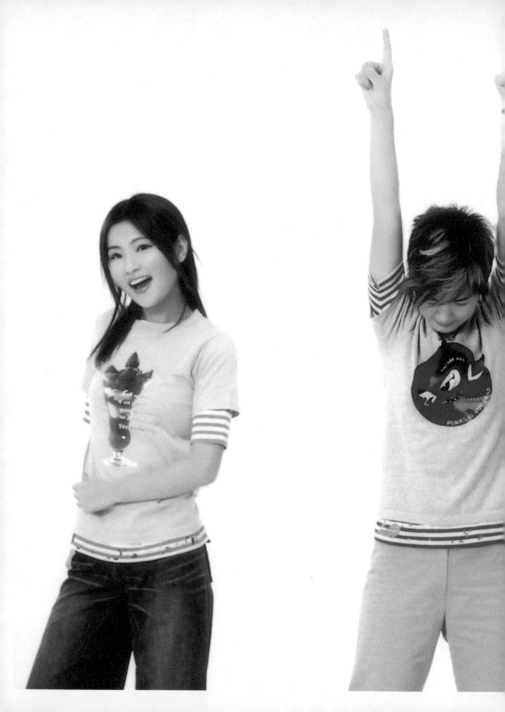

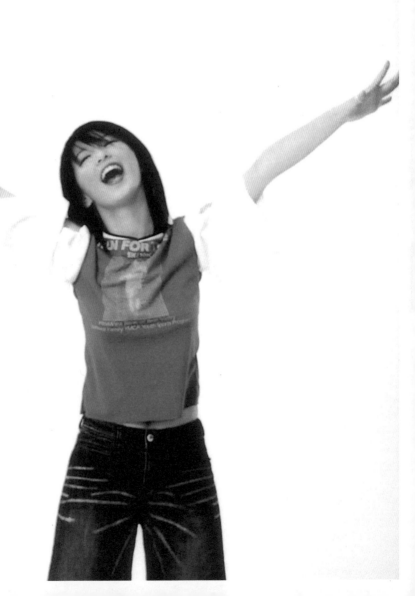

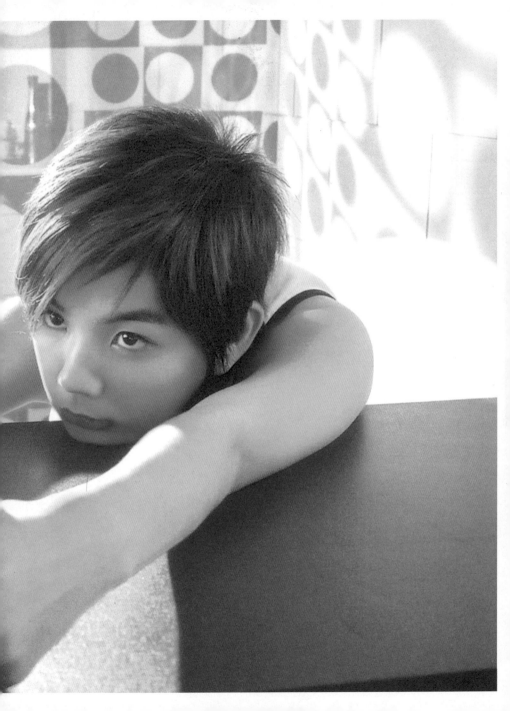

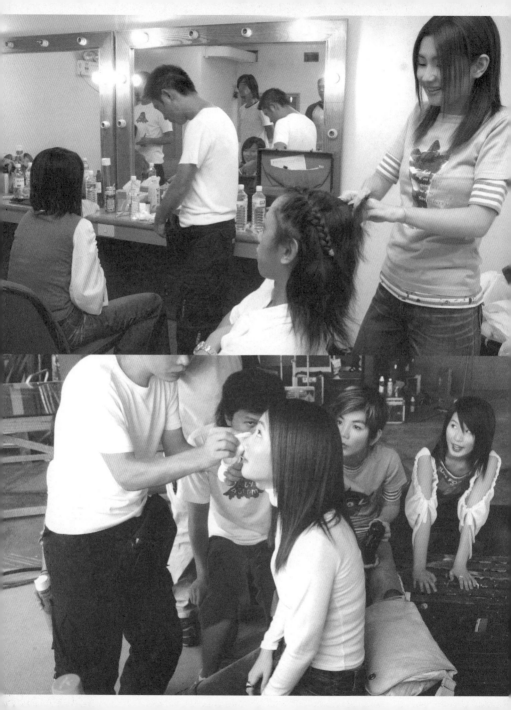

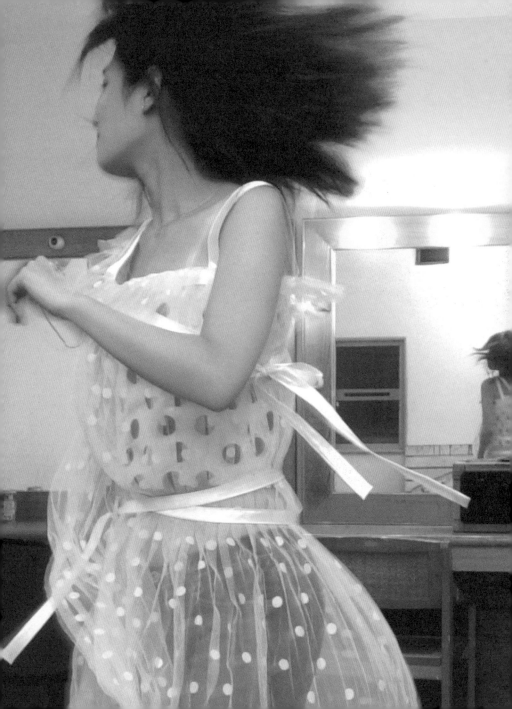

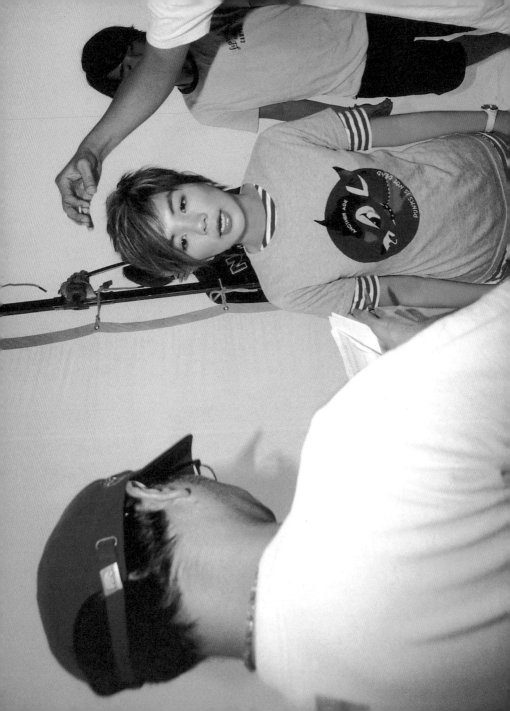

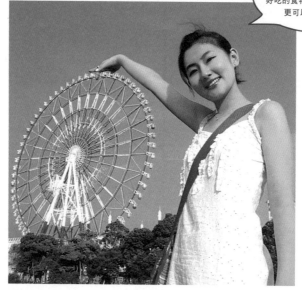

我太喜歡日本了！因為有我最愛的MyMelody還有好吃的食物，還有迪士尼樂園更可以Shopping！

But，這一次是去工作……我的美夢碎了一半，練舞是最主要的，還有拍照，日本練舞老師KETZ好可愛喲，向貓咪一樣！但是跳起舞來可真不是蓋的。"Watch MeShine"在她的手裡變成了性感熱舞，充滿了女人味的舞蹈，好看的沒話說，卻苦了我們……第一次練這種感覺的舞蹈，每天好幾個小時的課程足夠我們全身酸痛24小時！練完時，從頭到尾，從裡到外衣服都找不到"乾"的地方，可是當我漸漸記起舞蹈動作，熟練之後真的很有成就感哦！

每天上完課，大概下午四點的時間，原本想一下課就衝去逛街，但是真的太累了，腿幾乎無法行走，而我們都會先在舞蹈教室旁邊有一間好吃的餐廳點一份「鰻魚飯」補補〝元氣〞，然後就去到處走走逛逛！

到了最後倒數兩天的時間，知道自己在日本所剩的時日不多，早上11點就先衝去原宿，就算逛個一小時我也高興，然後再趕去上課，上完課就連忙收拾收拾直接去做地鐵……這種〝非人類〞的行動模式都來自心中的購物慾！但也不能怪我們啊！誰叫日本的商店都很早打烊，而我每天只有2個多小時的時間可以逛日本的商店啊！

其實除了練舞、拍照逛街之外，我們也讓自己放鬆一下心情！想說可以不顧形象重拾隨性的生活，我&田小姐做到了！我們在街上or車廂裡大聲地討論著今天的心情、天氣以及坐在對面的女生是屬於那一種派系的打扮風格……∵等，"自以為〝別人聽不懂〞，而且從台灣來到日本玩的人還真不少，我們也常常被認出。甚至還有來自香港、星馬及中國大陸的朋友們。

滿載著行李、舞步、回憶而歸的我，很開心，與姊妹們同遊的感覺實在太棒了！在回航的飛機上，我們已計畫著下次過年要帶全家人一同去巴里島渡假的行程。

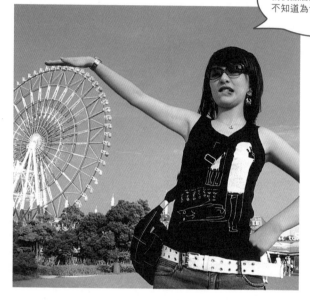

關於飯店--
我們飯店房間的鑰ㄕ∨，
不知道為什麼重得離奇？

I LOVE JAPAN
2002/08 BY HEBE

關於商務艙--日本之行，首先要託公司的福，讓我擁有第一次乘坐「商務艙」的經驗。原本以為可以好好的在「商務艙」的旅途中做些什麼事情的；但由於前一晚在錄製專輯中的最後一首歌曲，而且錄到上飛機的前一刻，所以我的「托福商務艙」之旅就在睡夢中結束了，非常惋惜。不過沒關係！還有回程，我可得要好好的把握囉！

關於飯店--我們飯店房間的鑰ㄕˇ，不知道為什麼重得離奇？

關於清潔房間的阿姨--飯店清潔房間的阿姨很細心，細心的程度令人哭笑不得！因為她把我找了好久才買到的SMAP汽水所喝剩的空瓶給丟掉了，頓時，我的心都涼了，也怪我沒有把它放好。

關於東京鐵塔--著名的日本觀光景點之一，可以俯瞰東京市區的風景，雖然對我而言有些小無聊，但是因為是著名的觀光景點囉！而且當別人問起時我也可以很豪氣的告訴她們〝我去過〞！

關於練舞--老實說，我第一天剛開始練舞時，因為老師有夠嚴格的啦！所以心生抗拒，而且對於跳舞這檔子事情，我一直覺得自己表現的不好，有嚴重的挫折感。但是後來想到有許多的歌迷朋友們的支持，而且我也希望能夠經由這一次的訓練，讓我跳舞的肢體動作更加完美，所以就只好咬著牙一遍又一遍的跳著……還好，嚴格的老師有著「天殺的耐心」，不厭其煩的一個動作又一個動作的指導著我，到了最後一天，訓練結束的那一刻，看著鏡子中自己跳舞的樣子，覺得自己好像變成了「舞之精靈」般，任何動作都完美的不像樣。

關於逛街--日本商人的心機好重喲~因為所有的東西，無論是吃的、用的等……都包裝非常精美i愛的不得了，讓人愛不釋手，甚至還不由自主的掏錢出來購買。讓我和SELINA這沒有自主能力的二人，都破財了喲！唉！難怪大家都說去日本就等於破財！

關於日本街上的年輕女生--她們臉上的妝都可以去上通告或是拍宣傳照使用，有些還可以開演唱會呢！更別提那些角色扮演的視覺系女孩子了！可能因為我不喜歡化妝的關係吧！所以總覺得她們臉上化那麼濃的妝一定很費時間吧？或許這就是日本時下年輕人的流行及文化觀點吧？

關於回台灣--看到了許多新文化，學會了一整首漂亮的舞蹈，吃了數餐好吃的鰻魚飯，也破了「財」！哈！哈！哈！我終於要回去美麗的寶島台灣了，爸、媽，我親愛的歌迷及我親愛的朋友，我回來了！真的好想念你們！

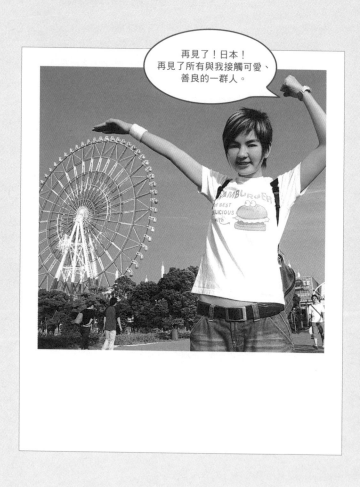

I LOVE JAPAN

2002/08 BY Ella

　　每天每天的；在日本不是玩而已，還有密集的課程訓練，那嚴格而密集的訓練、已超過我所能負荷的，有時真的喘不過氣，好累，好想放棄~可是又不甘心，第一次的海外訓練課程，雖然說遠不遠，說近不近的距離，既然都已經來了，就完成吧！這畢竟對我來說是演藝生涯中的某個值得難忘的回憶！

　　這段過程說長不長說短不短，時間就在每天揮汗如雨的課程中結束。記得當老師告訴我們課程結束的那一剎那，那一刻，心中的情緒真所謂「五味雜陳」，很開心，很感動，很難過，但也很捨不得。在日本受訓的那段時間中，常常在想：人生不就是這樣？需要經過許多不同的經歷與考驗；演藝生涯亦是如此。因為每一次的人生體驗及工作上的經歷，都是一種磨練，是一種讓自己更成長的歷練。

雖然，我不知道還會經過多少次這樣的歷練，但是我想往後的我會一次比一次，更堅強的去面對各種考驗。謝謝老師的嚴格教導，讓我的舞蹈動作更紮實更完美。

再見了！日本！再見了所有與我接觸可愛、善良的一群人。我會加油的！希望下次再見的時候~你會看到我的成長！

査證 VISAS

BEFORE WE WENT
TO AIRPORT

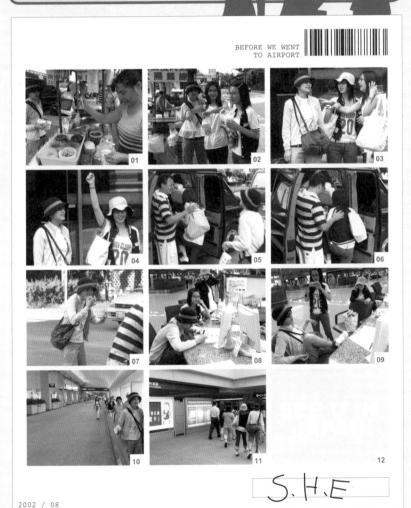

2002 / 08

S.H.E

01.02 可憐的S.H.E前一晚因為錄音完全沒睡,第二天直奔機場邁向屬於我們的日本,出發前買粥吃!老闆娘是馬祖人,而且很好笑!!03.04. 我本人因去日本,所以興奮得飛了起來。/ 05.06.07 司機大哥以及我們的行李!08.09. 確保萬無一失,買個平安險!/ 10.11. 準備登機囉!BYE BYE!!

▲ Ella是不清楚又晃動的老頭！

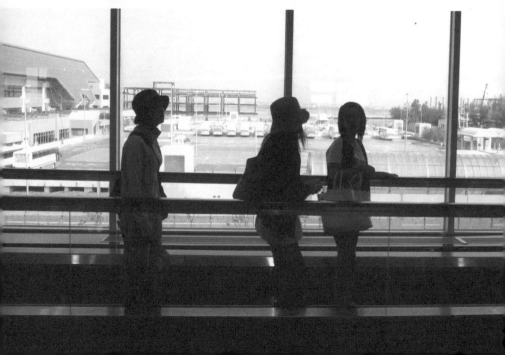

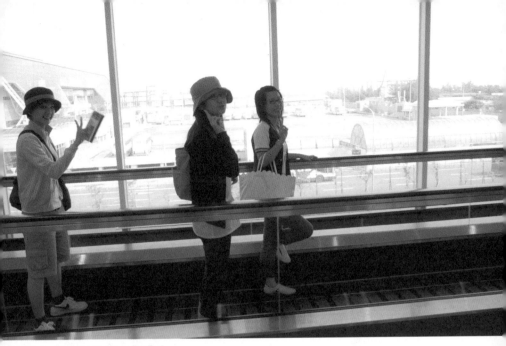

READY TO GO! 準備登機囉！我壓低頭像明星，Ella 是我的助理，Hebe 則是開路飛鳥！

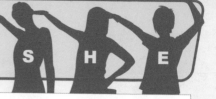

JUST ARRIVEL
I LOVE JAPAN
BYE BYE TAIWAN,AND HELLO JAPAN

S H E

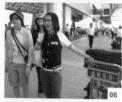

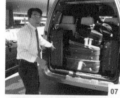

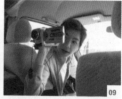

2002 / 08

S.H.E

01. 哇！日本せ？/ 02. 我和Ella在下機前跟空姐要了一堆糖！/ 03.04. 準備出關！/ 05. 等待行李囉！/ 06.07. 依然是我們的行李及親切有禮的日本司機。/ 08. 09.10. 三人完全都沒睡，但是我和Hebe都依然滿心期待日本行！！我們真的是超累的，但沿路又要拍DV……難怪我會大打哈欠！/ 12. 日本的夕陽…HELLO JAPAN！

FLYING & SLEEPING

》剛才會飛，一上飛機就不支倒地了！

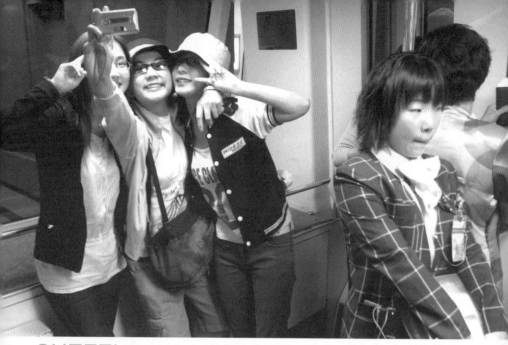

CHEEZ! 最右邊的日本妹在偷看鏡頭！

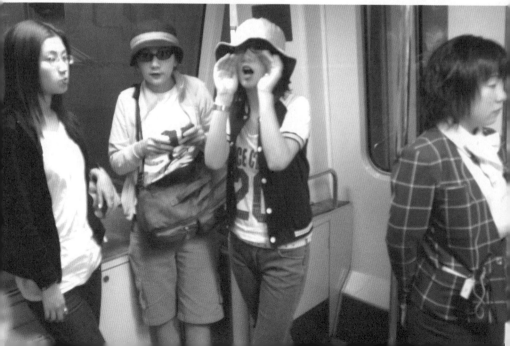

♥美麗 第一天開始囉！日本的麥當勞好好吃喔！

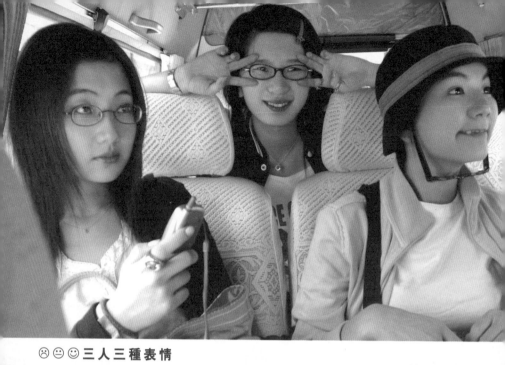

☹ ☺ ☺ 三人三種表情

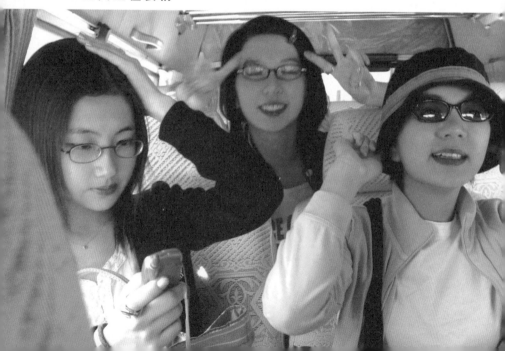

CHECK THE SIZE !

| | |
|---|---|
| S | H |
| E | S.H.E |

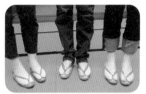

▲我在畫腳的樣子……很難畫！

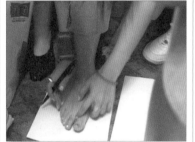

▲我們的腳！為了要搭配和服的木屐，
所以要量腳！

▲要穿和服，所以要知道腳的大小，所
以用畫的，可是左腳小腿上有疤！

Ella腳最大！

流行通信

INSTYLE NEWS MAGAZINE / RYUKO TSUSHIN

Partners

不思議少女・S.H.E 彼女花園全披露

2002年9月發行（隔週月曜日發行）帝14卷第12號通卷222號1990年1月22日第3種郵便物認可

9

SEP.2002

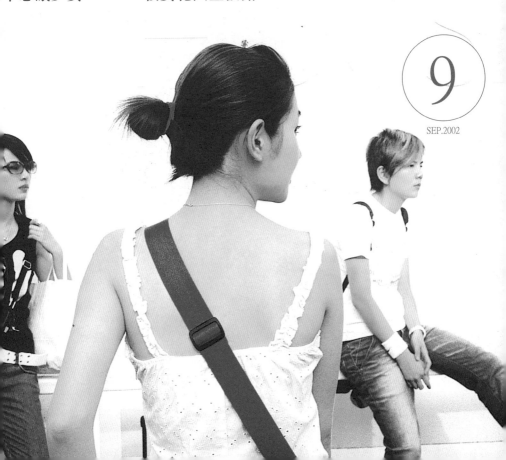

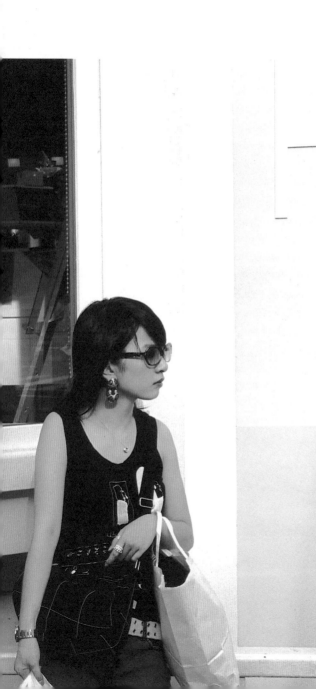

Partners

不思議少女・S.H.E 究極新款速報

特集

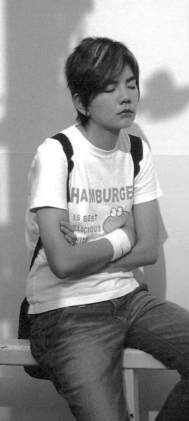

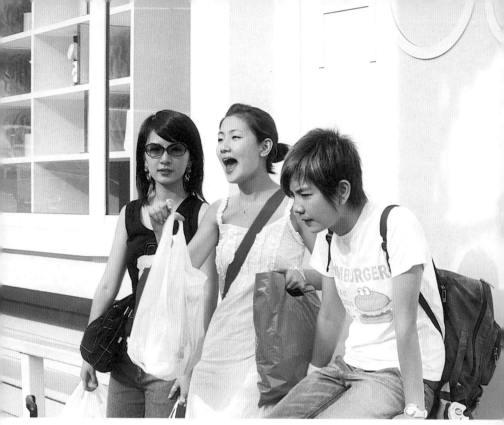

▲雖然嘴開開，依然粉可愛

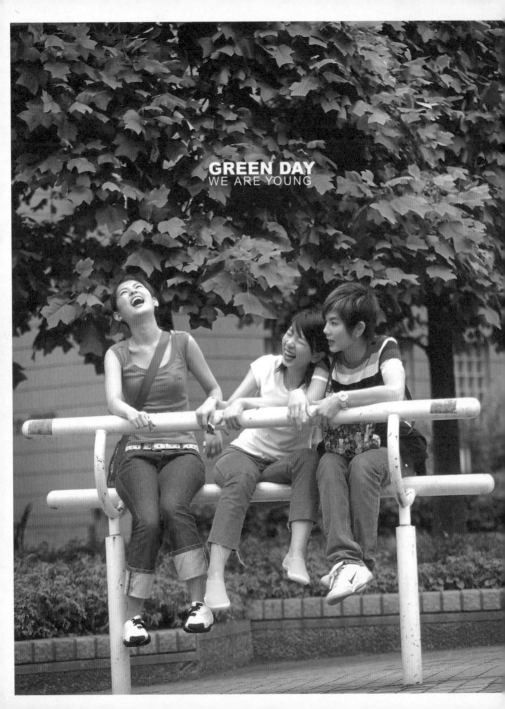

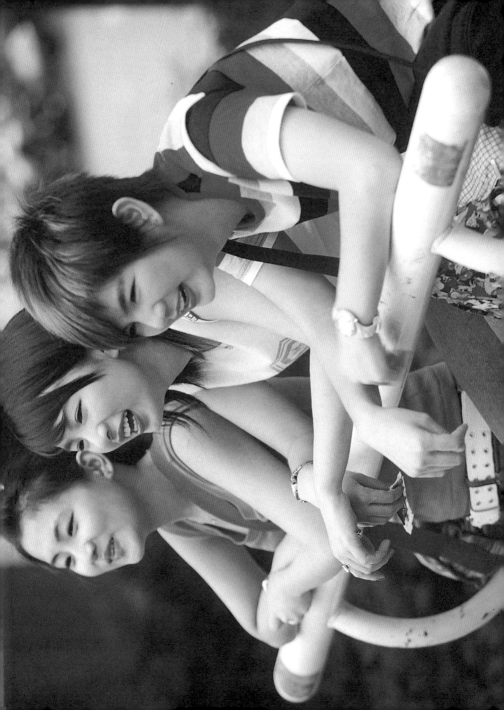

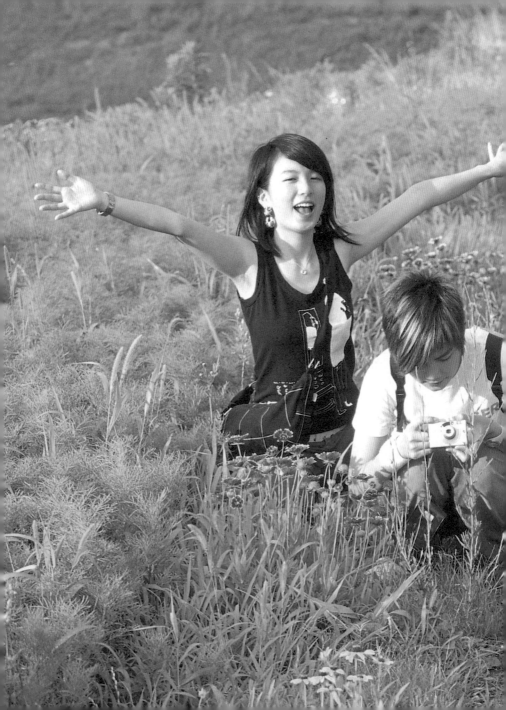

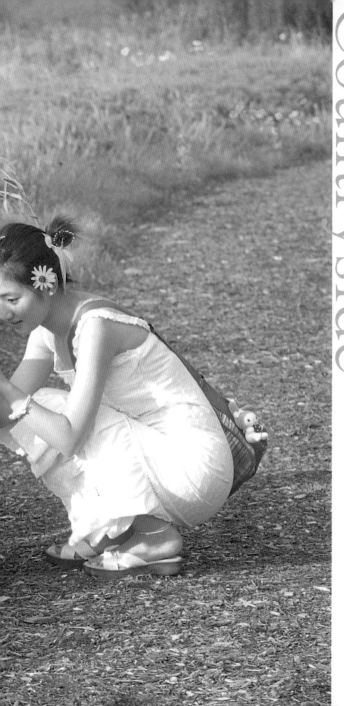

Countryside

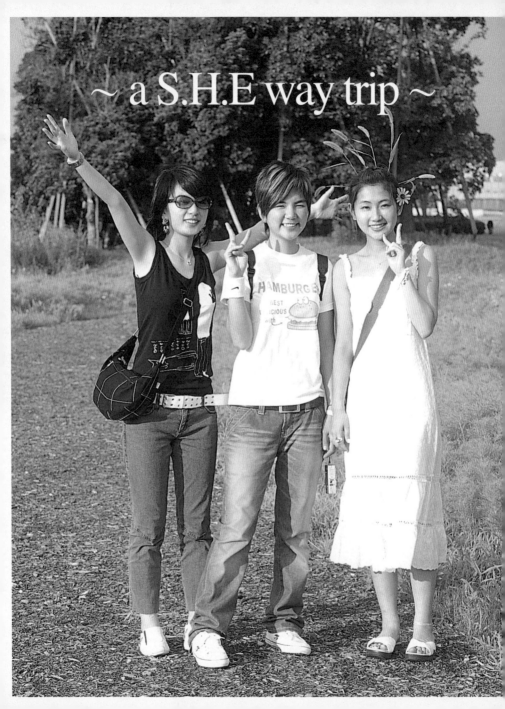

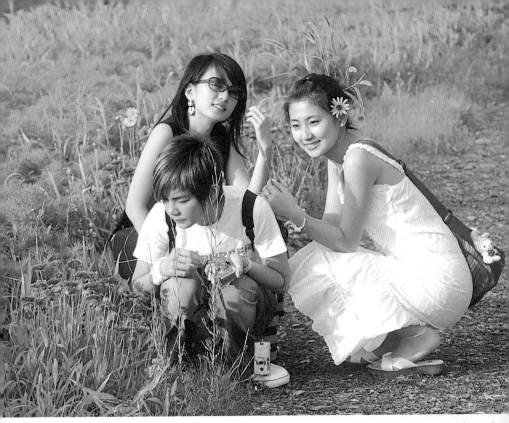

綺麗

▲穿白色連身洋裝的Selina是男人的最愛，
而我這死丫頭一輩子都不可能穿這如夢似幻的洋裝！

復古風

▼我有「墨鏡大明星妄想症」——戴上墨鏡就以為自己是大明星！

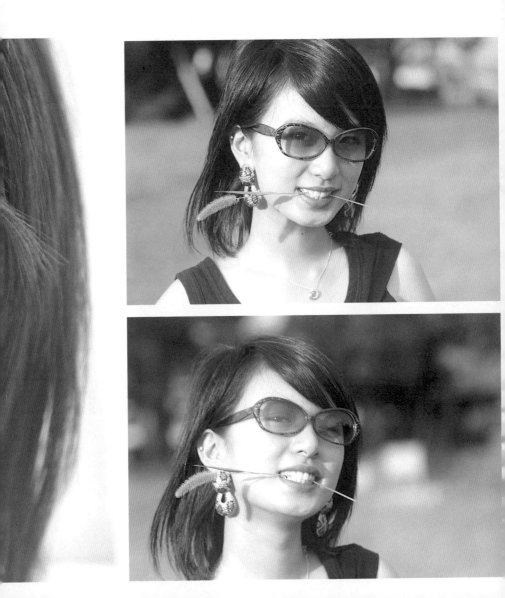

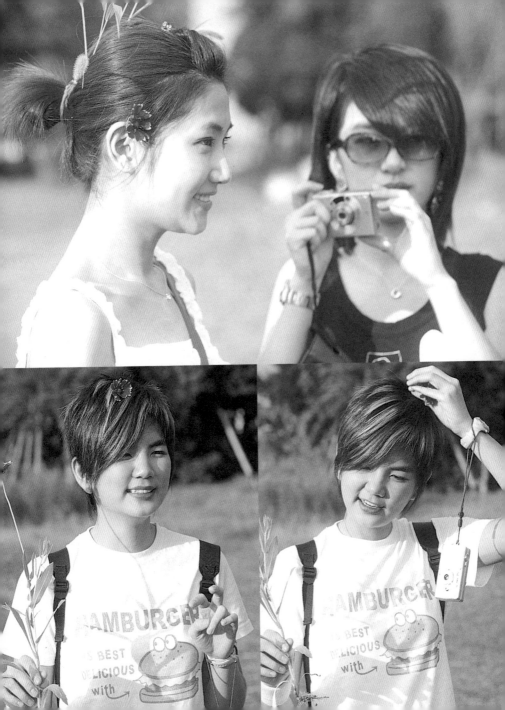

真夏の遊園地

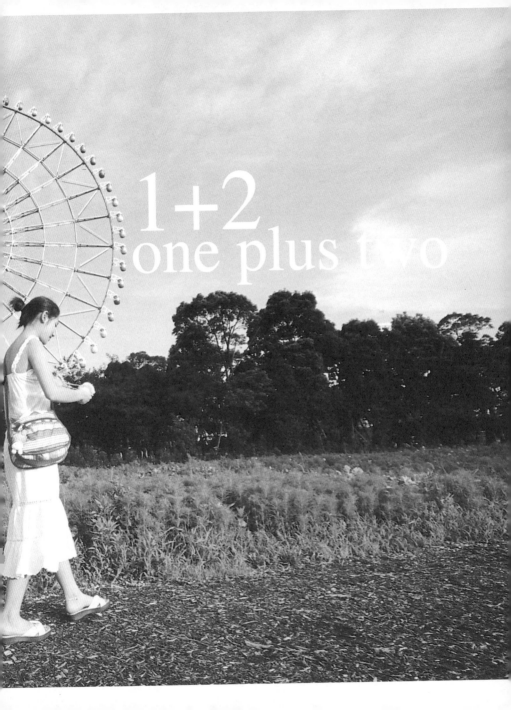

1+2
one plus two

THE STORY OF S.H.E

輕自動車モ、走リで選ばう。

好評發售中 ··

> 我和Selina都很愛這台車，而我扮演
> 新時代女性，開這敞蓬車載扮演溫柔
> 弱女子Selina！
> **賽車女「狼」**

因為覺得這一張的我還蠻有流行感，所以不顧Selina的美醜決定登這張！

NEW COLOR **WASABI**-SPECIAL

誕生 滿意試乘

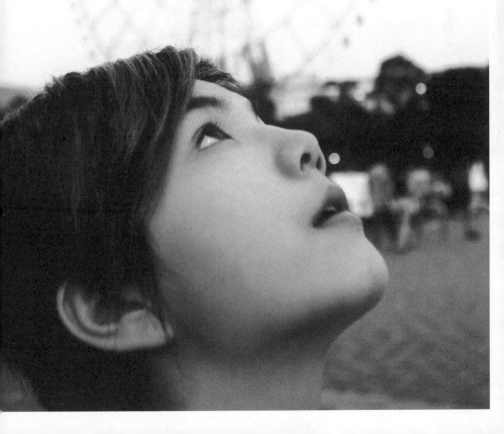

大冒險
做作的舉頭望明月

CHECK OUT
THE EXCITEMENT!

飛上去又掉下來......

Ella明明聲稱自己早已腿軟了,但卻硬是擠出笑容!

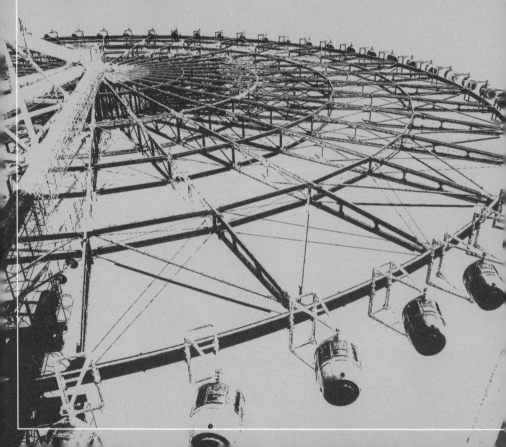

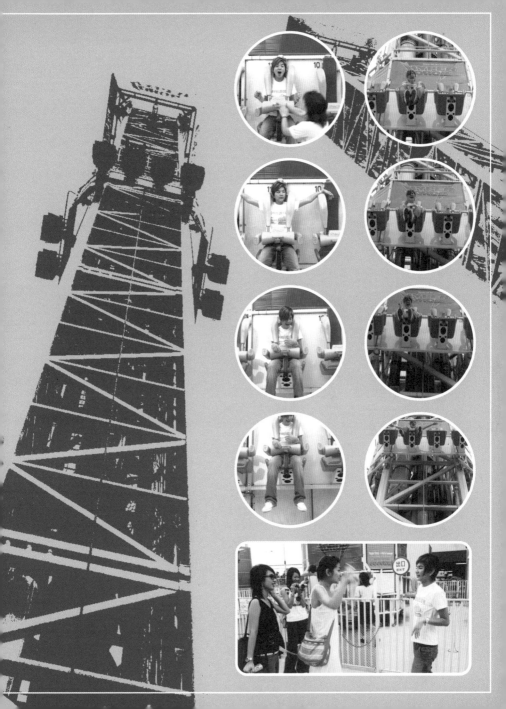

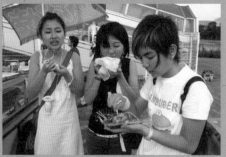

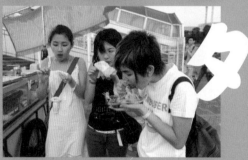

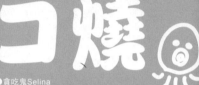

●貪吃鬼Selina
●患有少年禿的Hebe正在食用燙火的章魚燒
●而Ella則以歌仔戲造形出現在現場

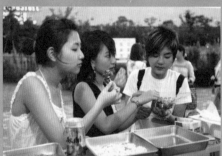

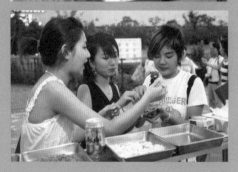

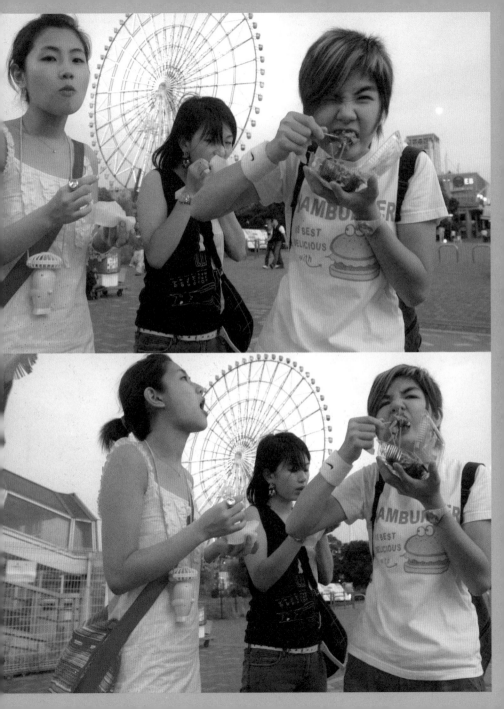

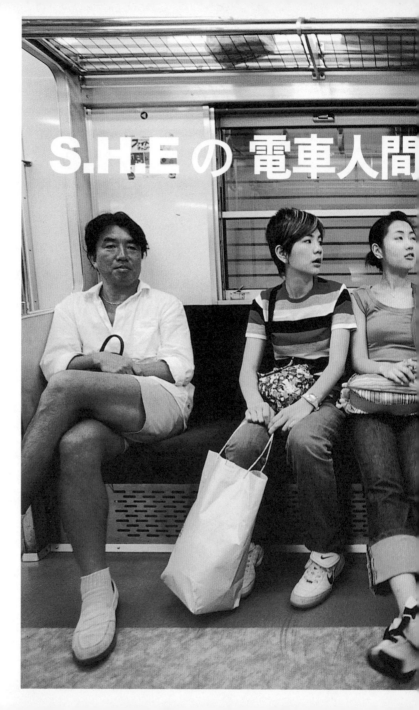

S.H.E の 電車人間

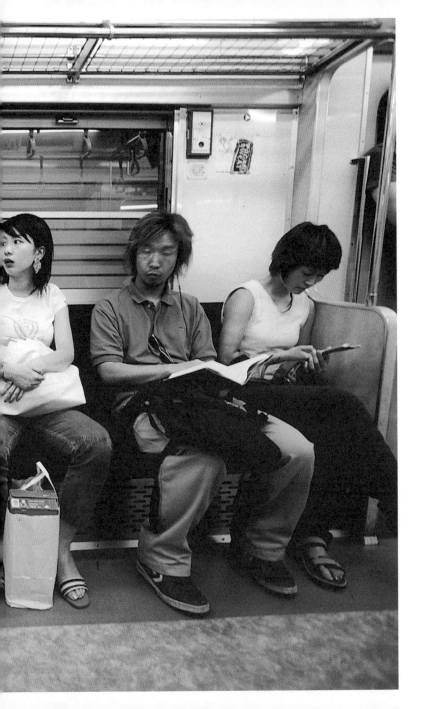

警備中 ▲自己買車票哦！咦……＄不夠　！

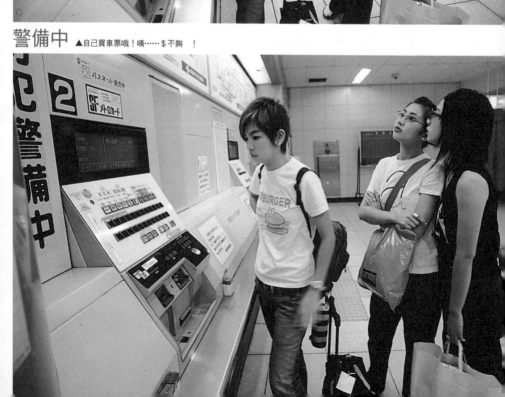

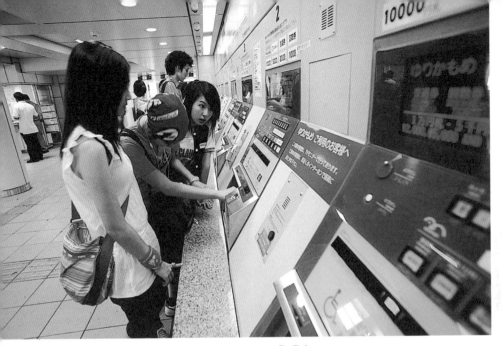

READY? ▲我買好票了哦！　　　　　　GO! ▼準備坐車囉！我＆Hebe很可愛！

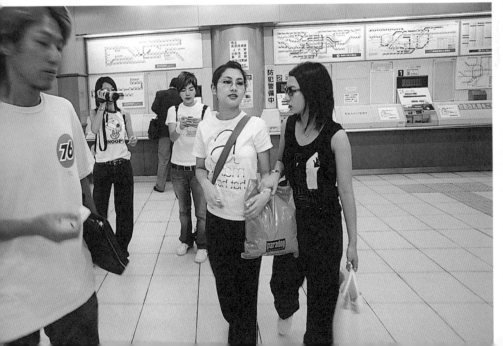

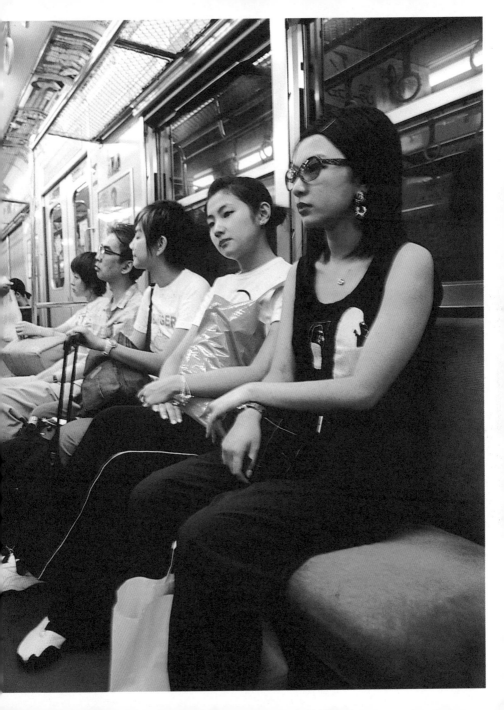

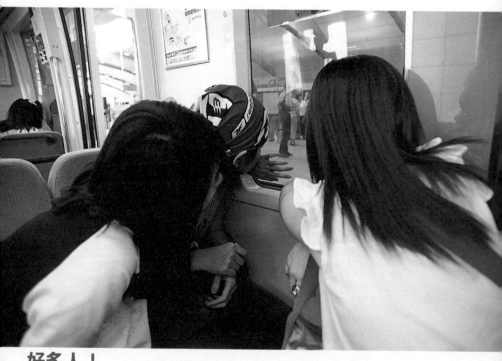

好多人！

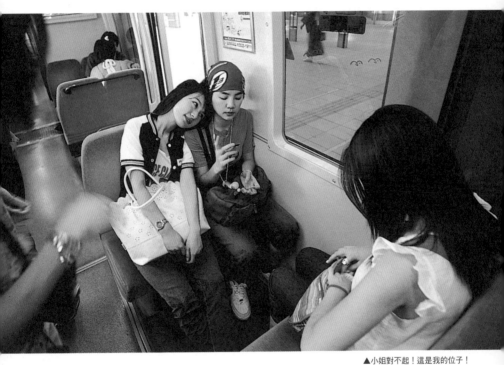

▲小姐對不起！這是我的位子！

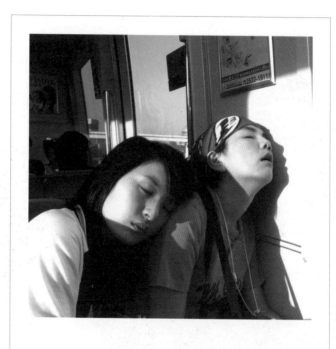

大好きっ♡♡

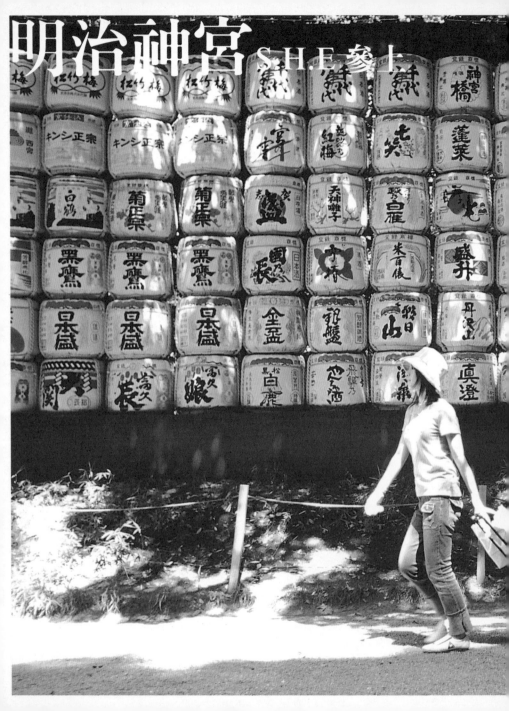

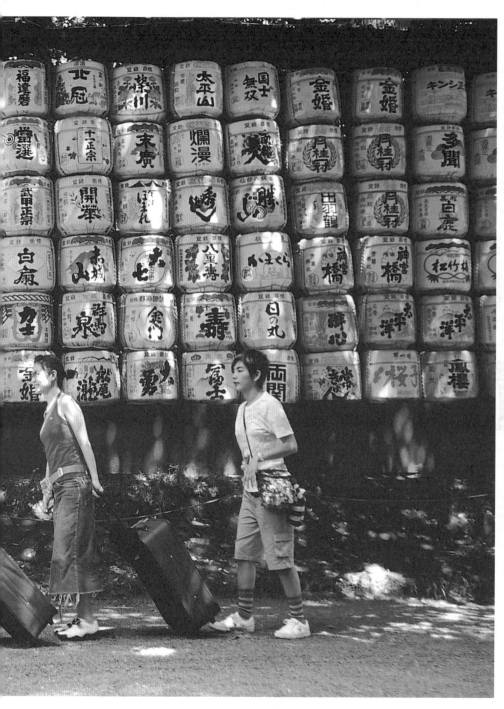

JAPAN FAB!

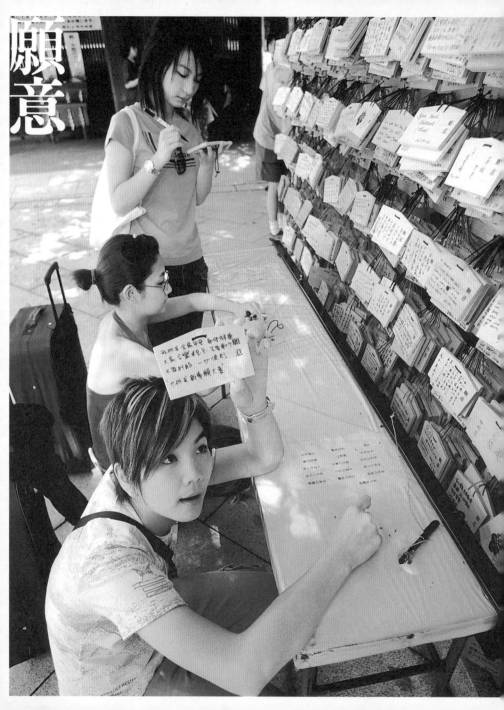

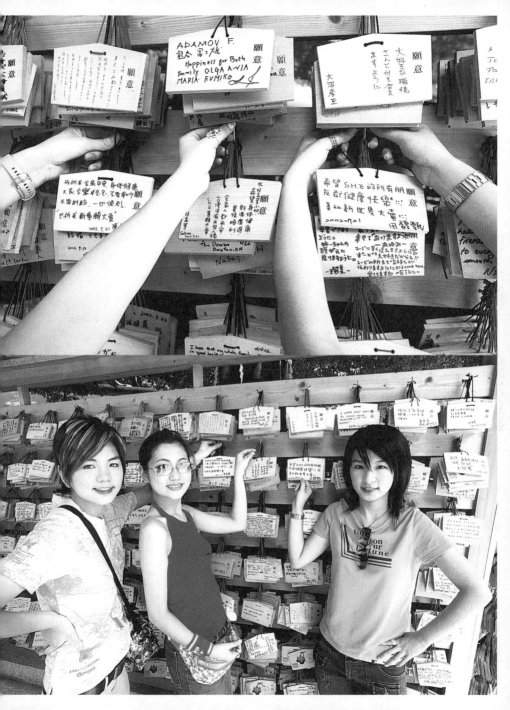

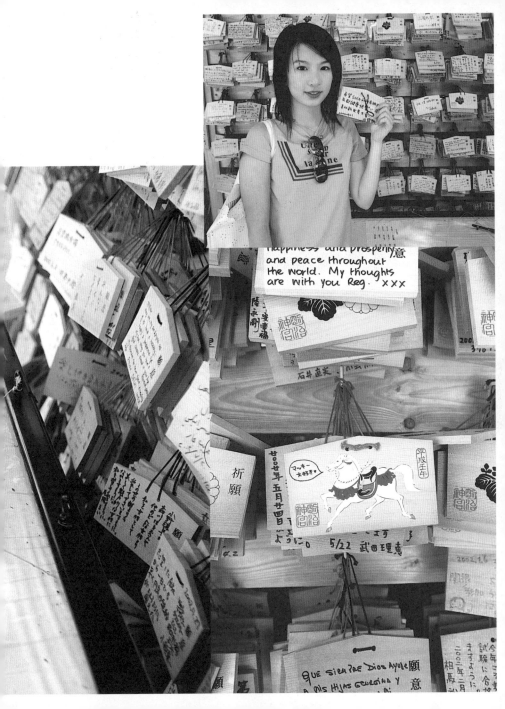

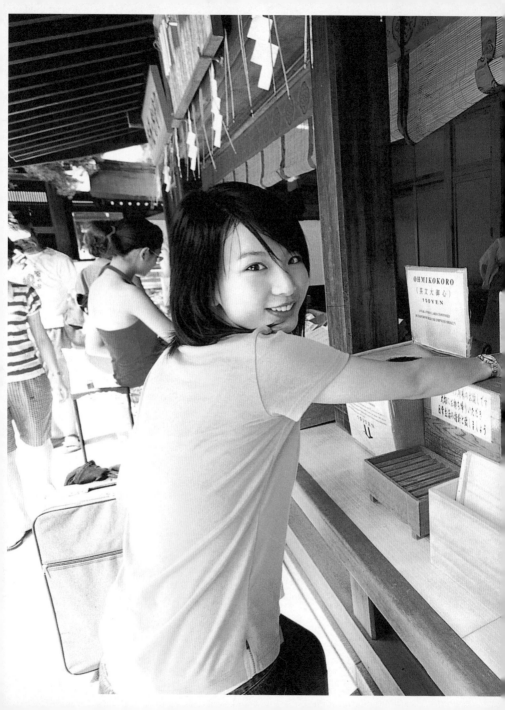

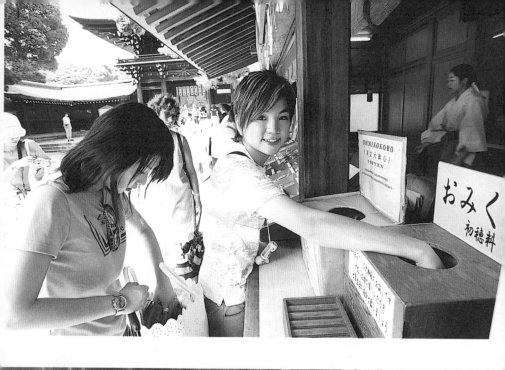

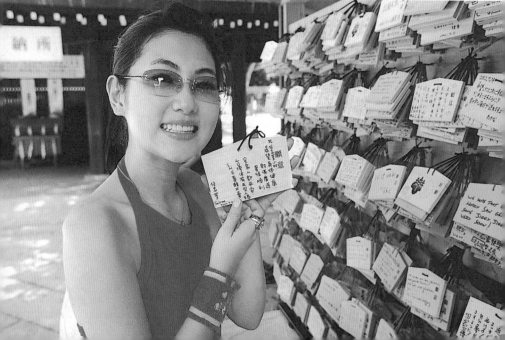

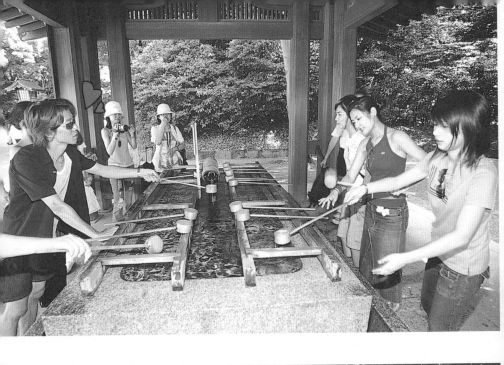

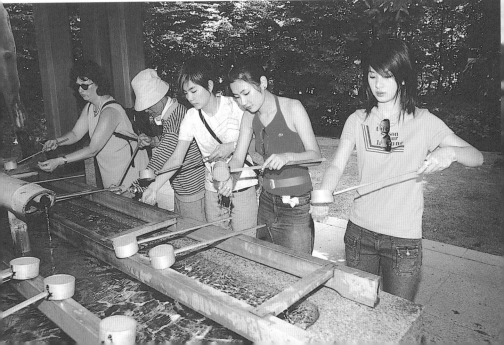

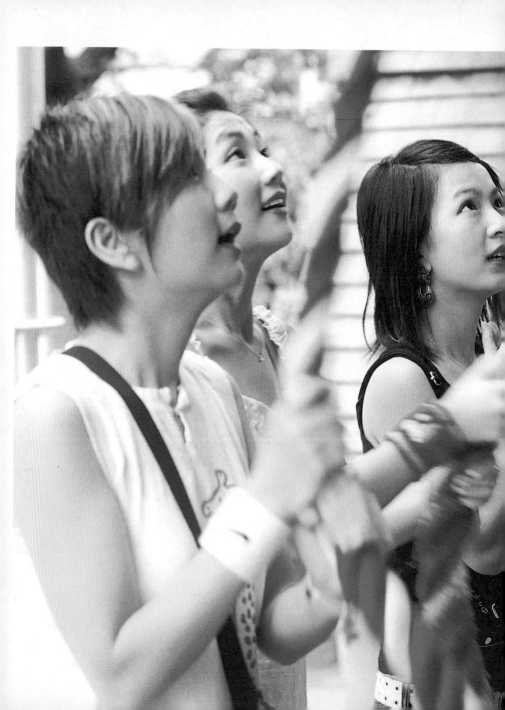

参拝

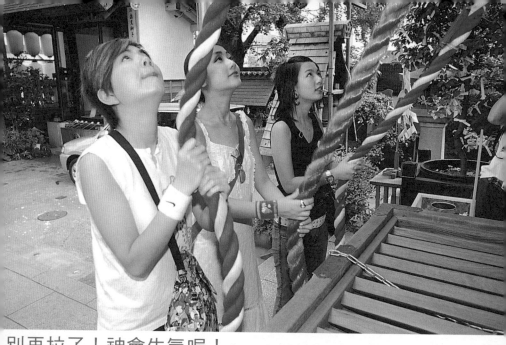

別再拉了！神會生氣喔！ ▲Ella心裡的OS:到底會掉什麼下來？

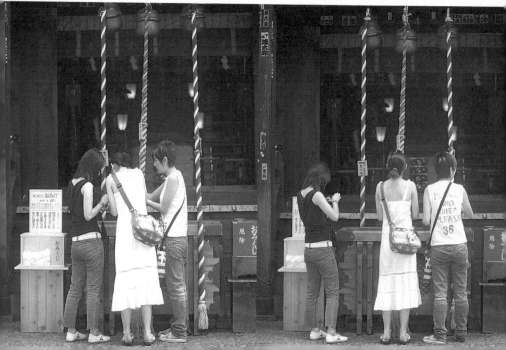

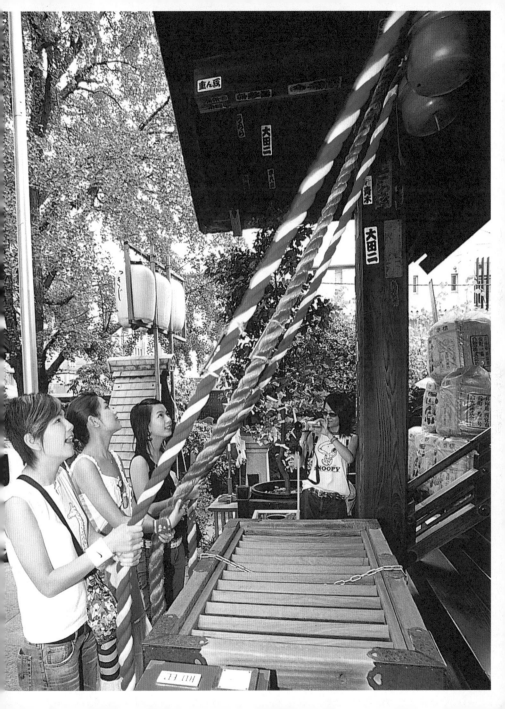

特集

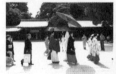

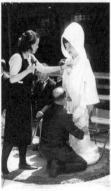

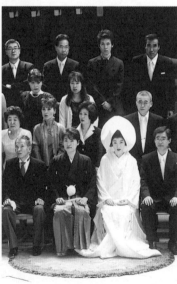

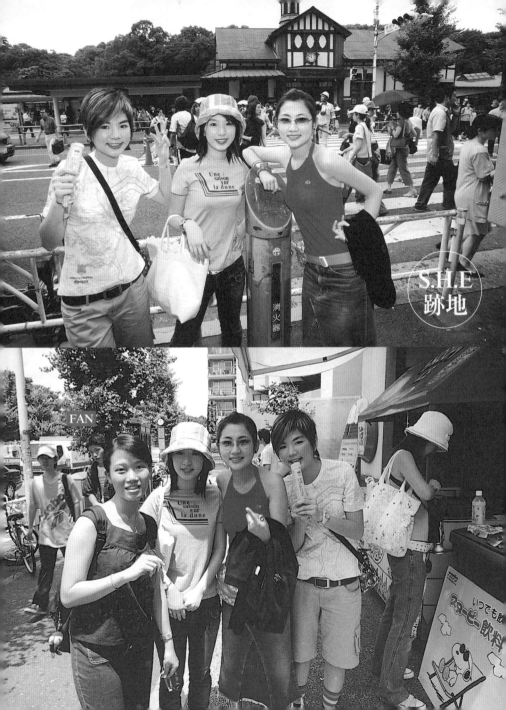

S.H.E
跡地

FAN

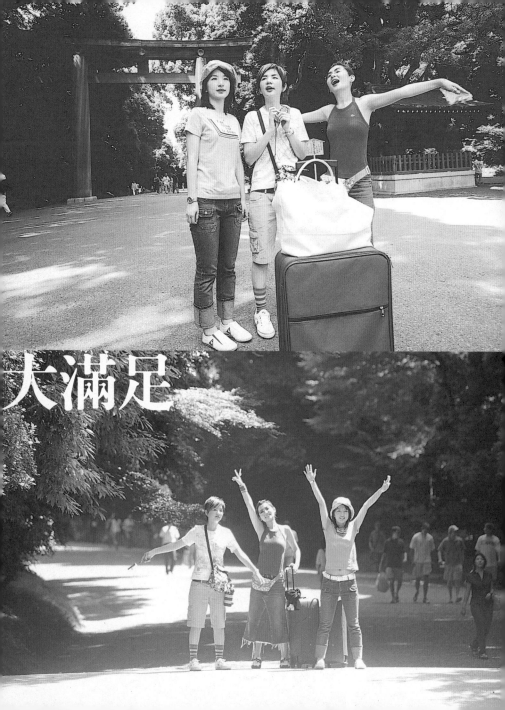

大滿足

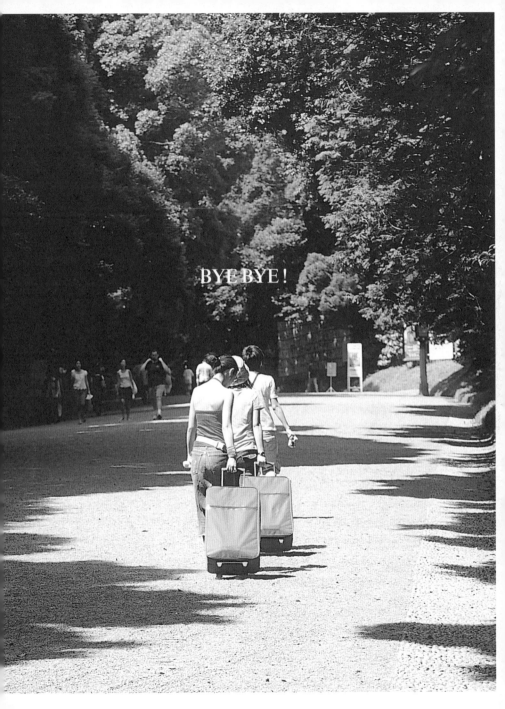

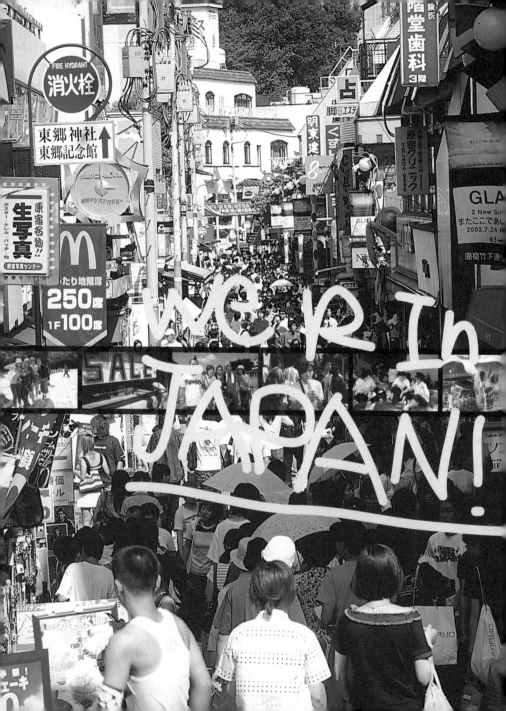

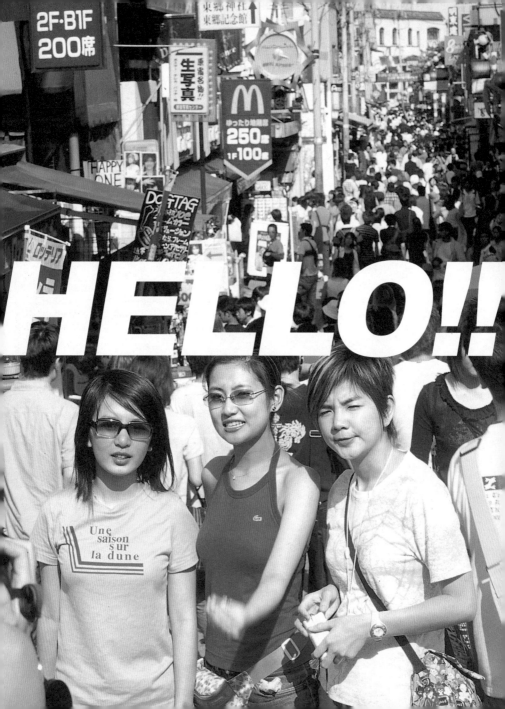

S.H.E !!

HELLO!!
S.H.E !!

HELLO!! S.H.E !! 哇！視覺系！

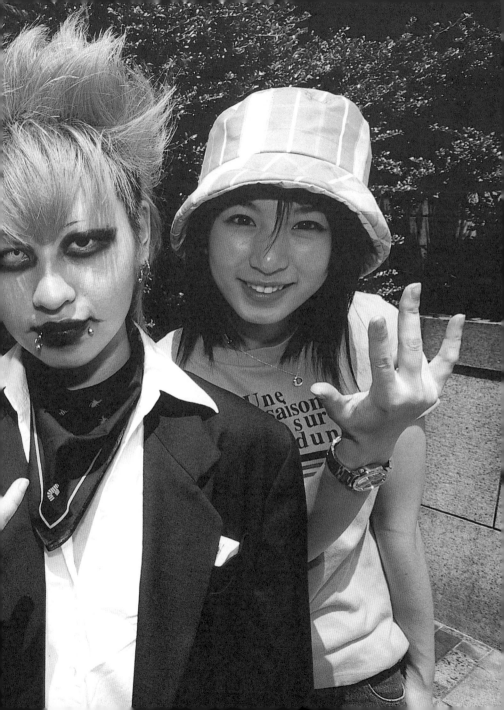

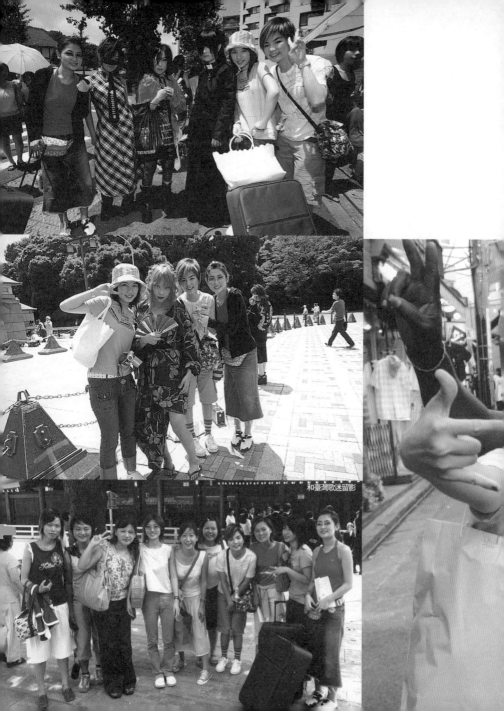

和臺灣歌迷留影

▼竹下通的這條巷子好多黑人！他的肚子跟他一樣大方！

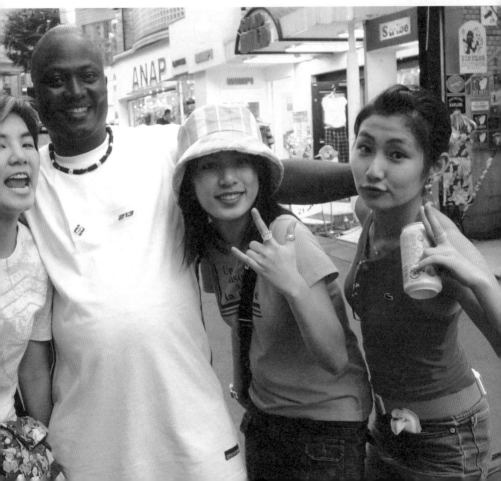

S.H.E 目擊 原宿.喧嘩上等

PURE
VISION

視覺の純眞

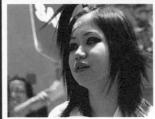

CHILDHOOD

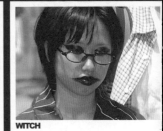

WITCH

picnic paradise

FAT BOY SLIM

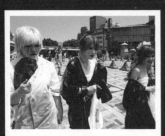

ROCK'N ROLL NEVER DIE

原宿搖滾野狼！

MAN OR WOMAN?

k_o_w_a_i!

We love PUNK!

步行者的天堂 ☺

KEEP WALKING

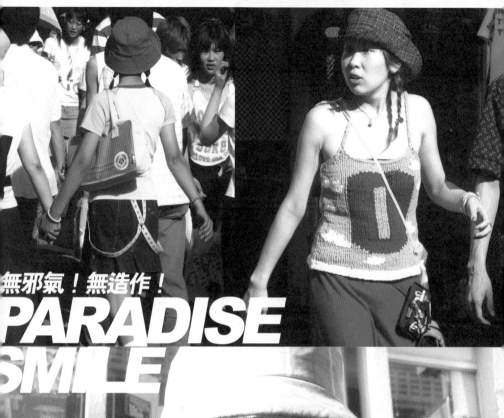

無邪氣！無造作！

PARADISE
SMILE

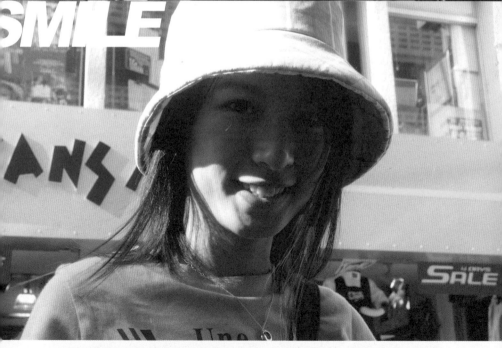

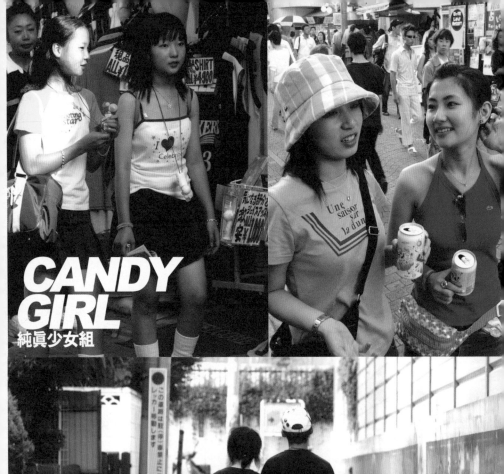

CANDY
GIRL
純眞少女組

BLACK
COUPLE
黑衣男女組

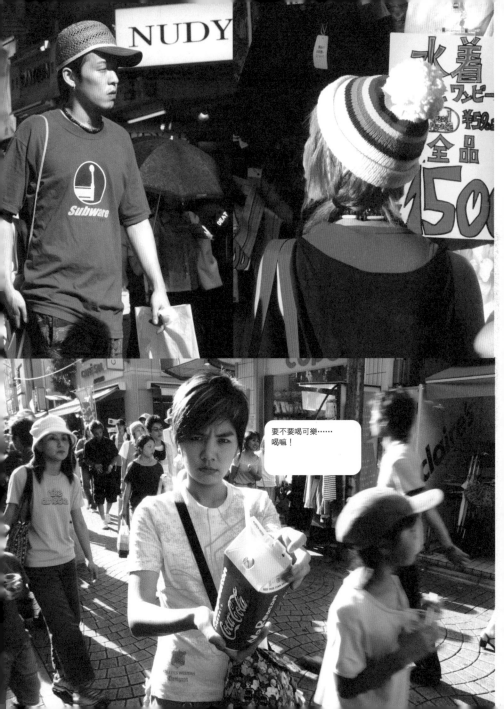

要不要喝可樂⋯⋯
喝嘛！

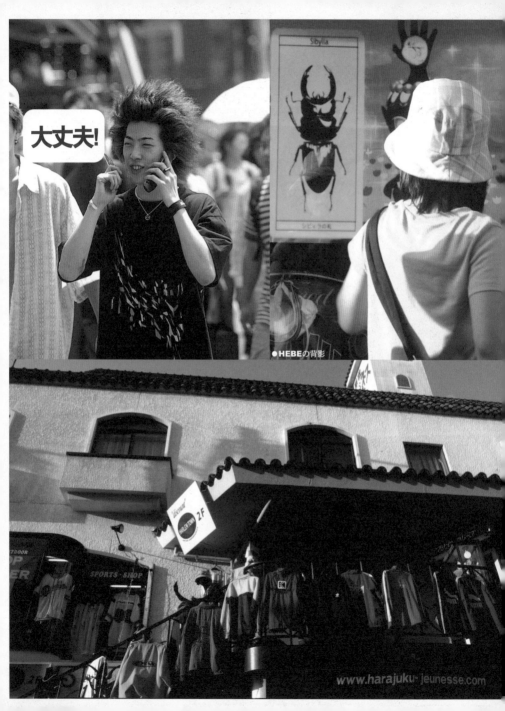

7-19

足の英雄
足下
拔足差足忍足

●ELLAの足

ファッション・メモ

[ストリート・キャッチ・マガゾン] SEP.2002 9

NEXT ISSUE 史上最強變身大作戦
不思議少女大募集

SEE YOU SOON!! SEP.2002.10

BYE BYE!!
HARAJUKU

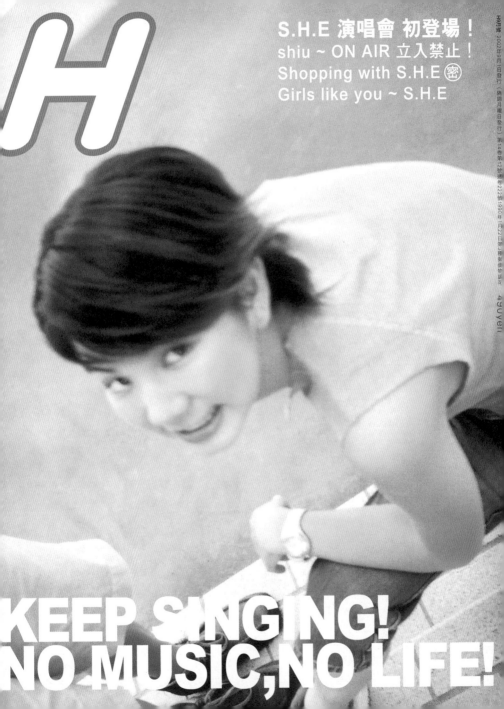

LET'S GO SHOPPING

Our Favorite shop.....

S.H.E PALI PALI (photo comic)

| Ella扭蛋苦手 | ? 的冰比較好吃 | 竹下通的小物 |
|---|---|---|

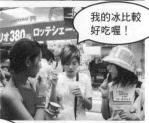

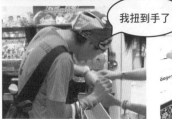

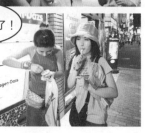

傳說中的藥妝店　　買哪個？　　等待的女孩真可憐

哇，好酷喔，是日本傳說中的藥妝店

好煩喔，到底要買哪個？

真久

Selina--又在分析產品了！

唉～

Ella背對鞋店，因為害怕迷失

有了

好看嗎？

好餓！吃口可麗餅。

嘻…

Ella貪便宜，買東西

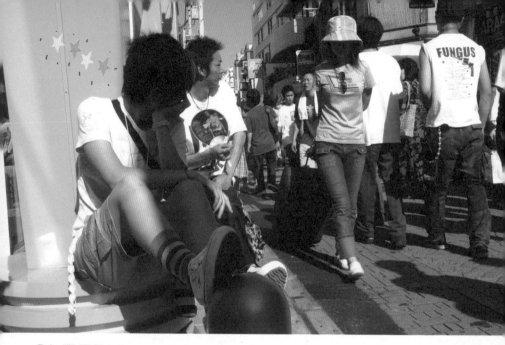

SLEEPY ▲等到睡著的Ella ▼又在等……

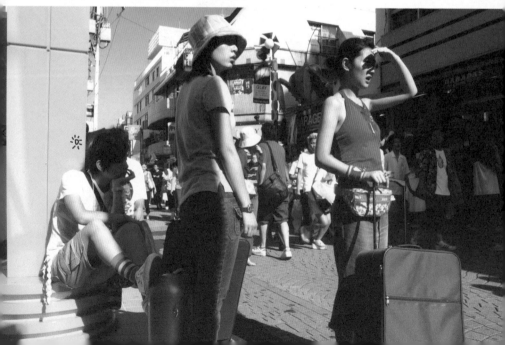

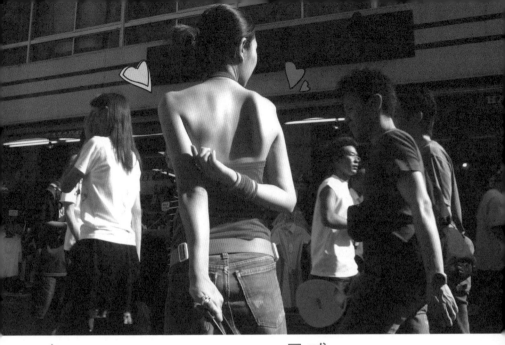

瘦▼逛累了停下來喘口氣！　　　骨感▲我的美背，很骨感吧！

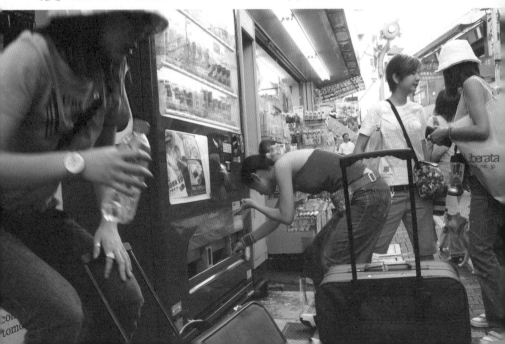

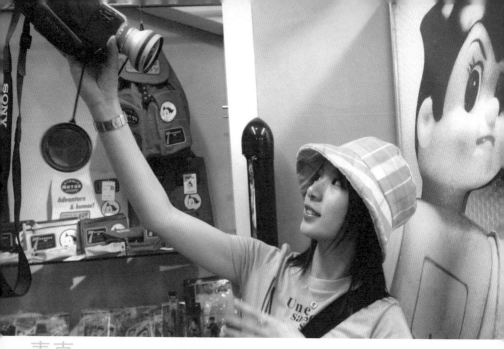

素直 ▲我田喜碧小姐是不會放過任何一家玩具店的

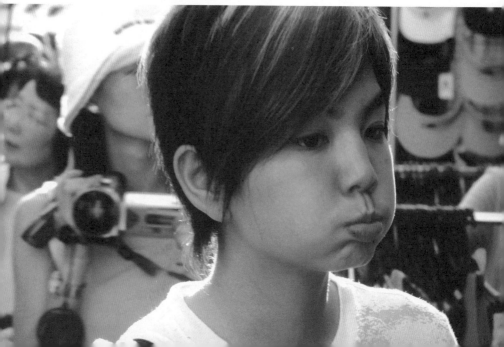

素敵 ▲我很喜歡綁這樣哦！簡單、清爽又大方！

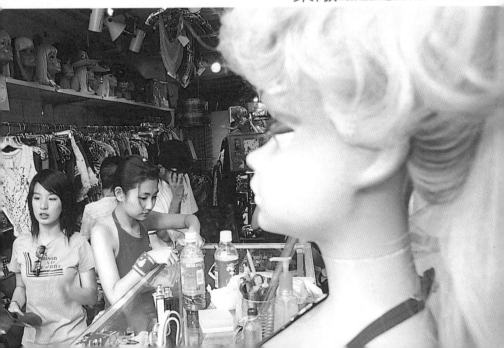

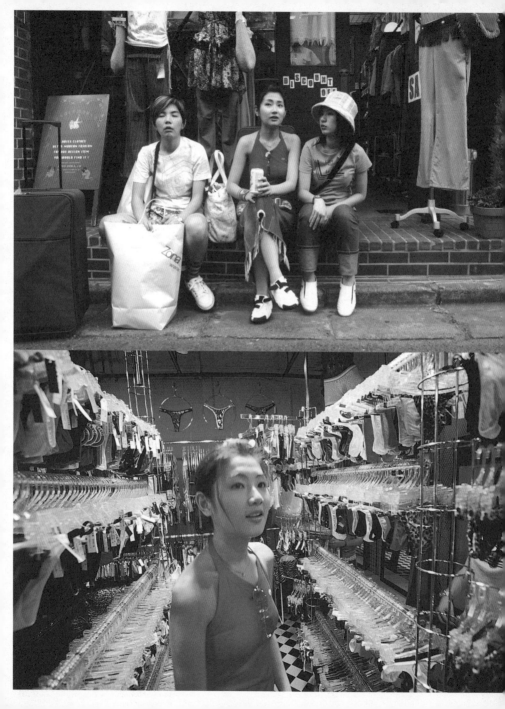

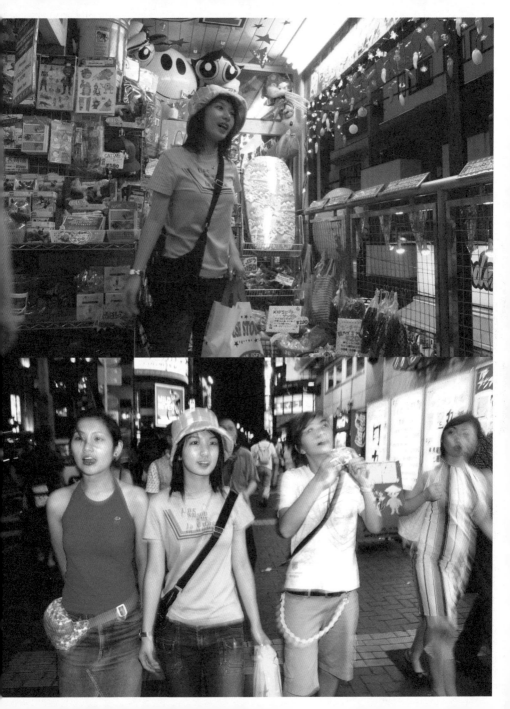

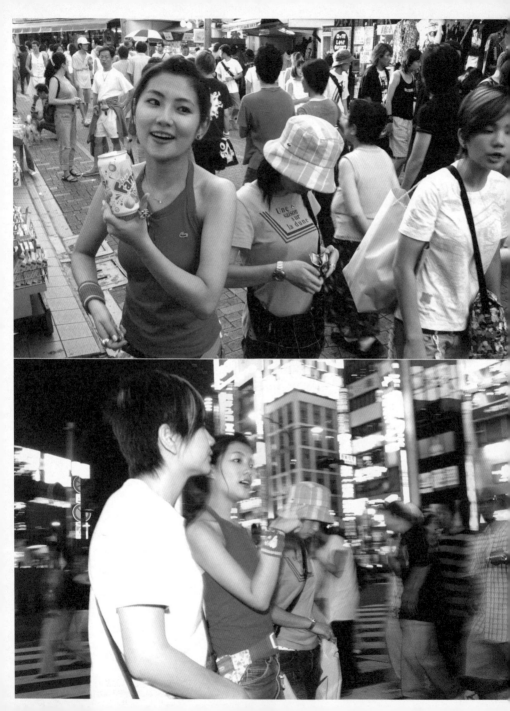

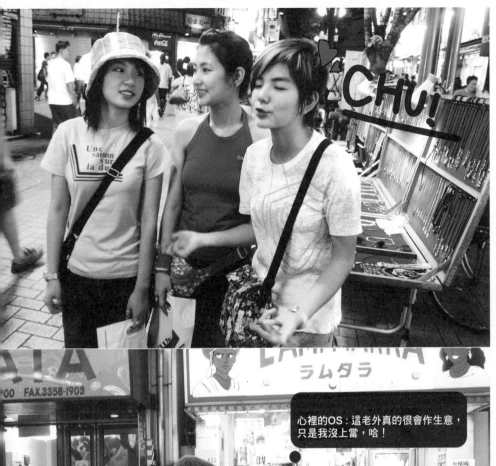

CHU!

心裡的OS：這老外真的很會作生意，只是我沒上當，哈！

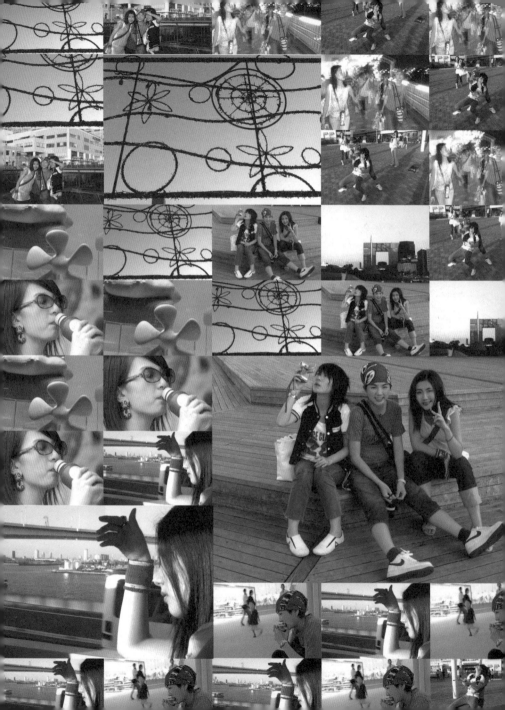

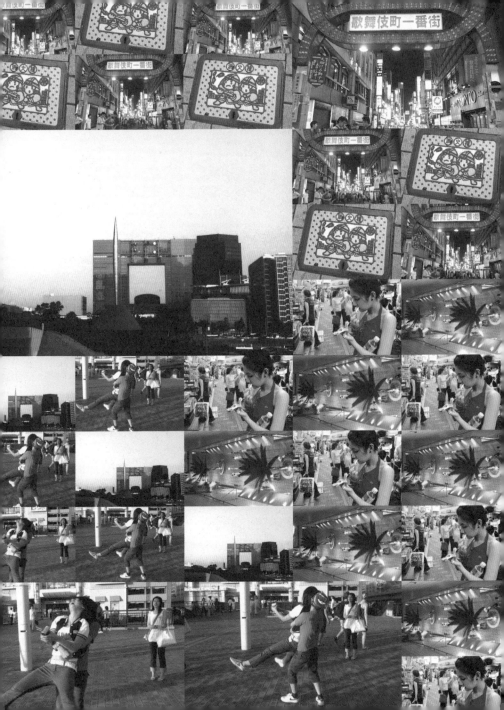

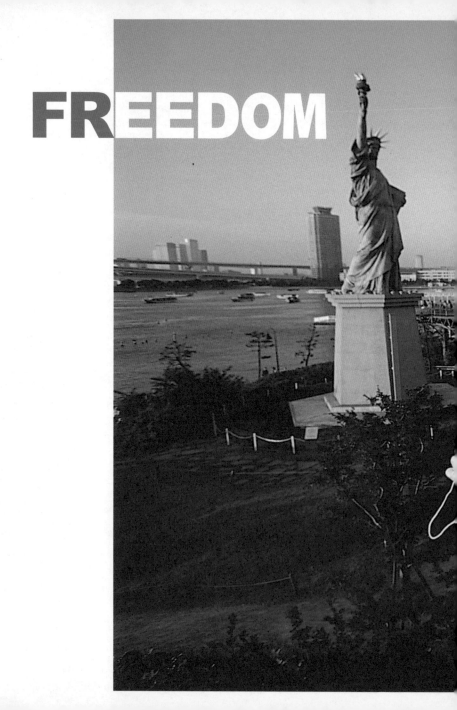

FREEDOM

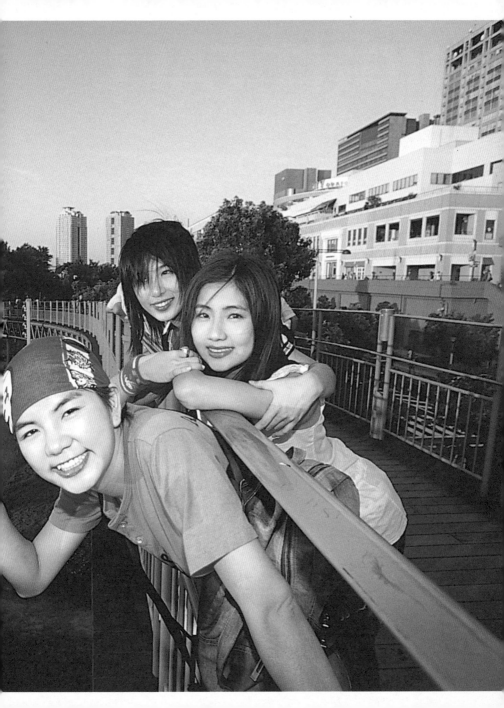

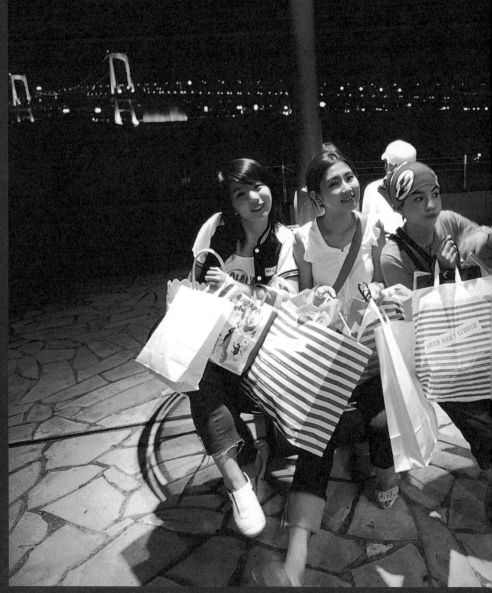

NIGHT FALL

>>彩虹大橋與東京灣的夜景真的太美了！

GOOD NIGHT,TOKYO!

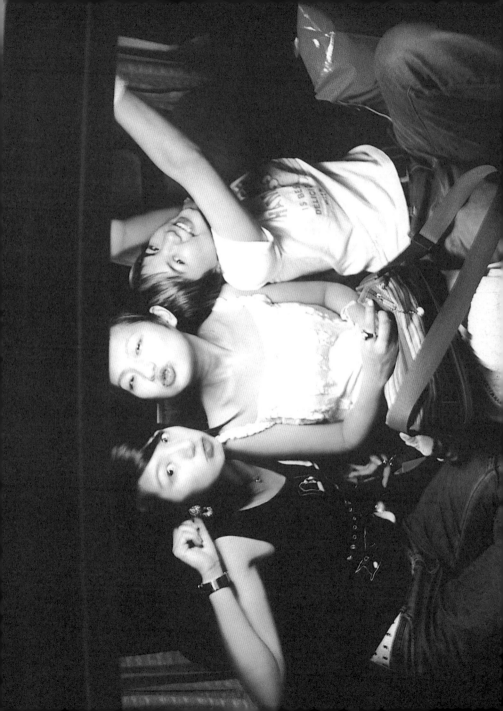

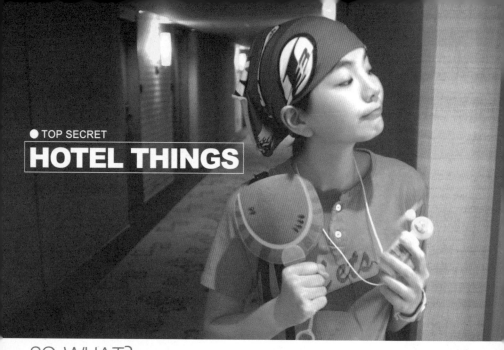

● TOP SECRET
HOTEL THINGS

SO WHAT? ▲ 自以為拿扇子和電風扇就了不起的笨蛋

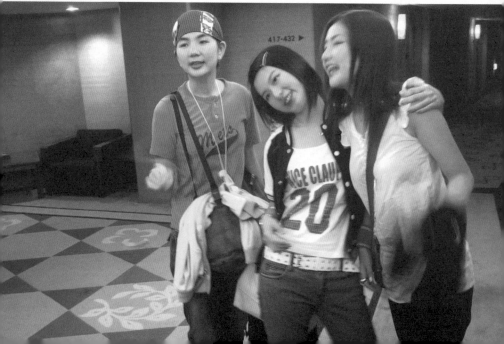

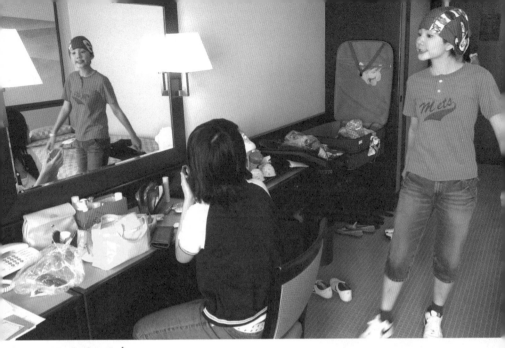

OUR ROOM ！ ▲啥？要我幫你綁頭髮？▼醬子可以嗎？

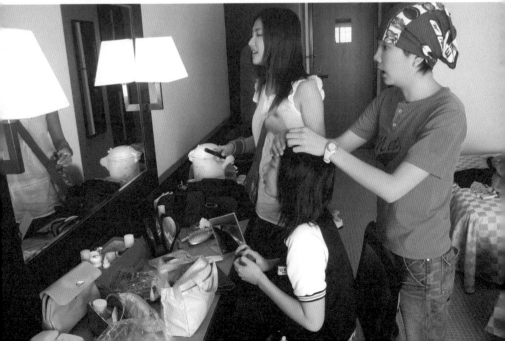

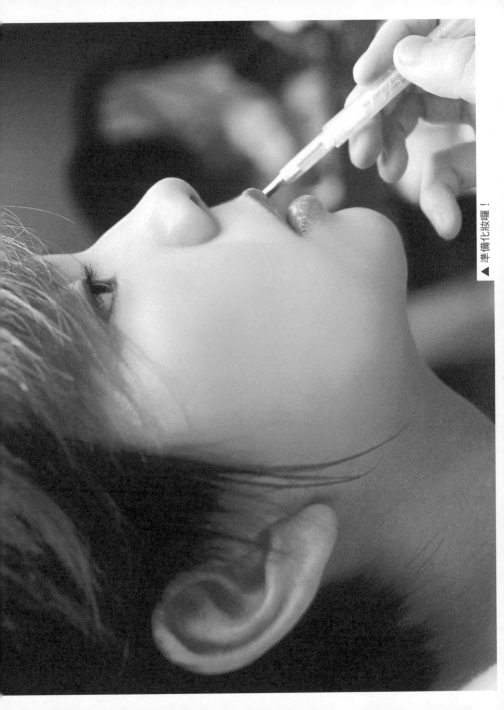

▲ 準備化妝囉！

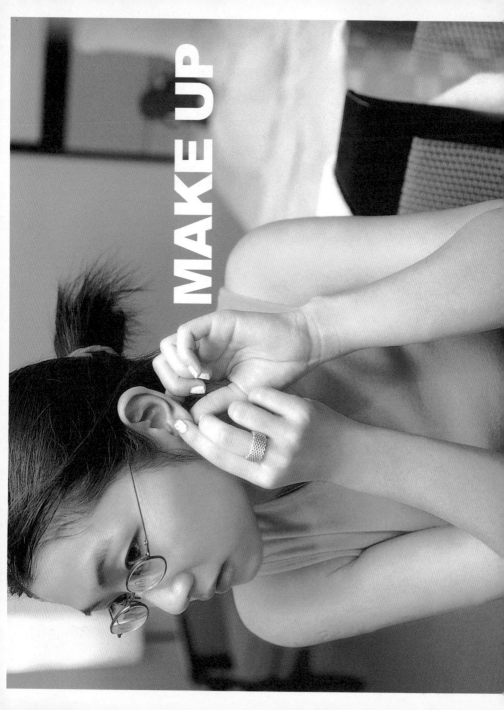

MAKE UP

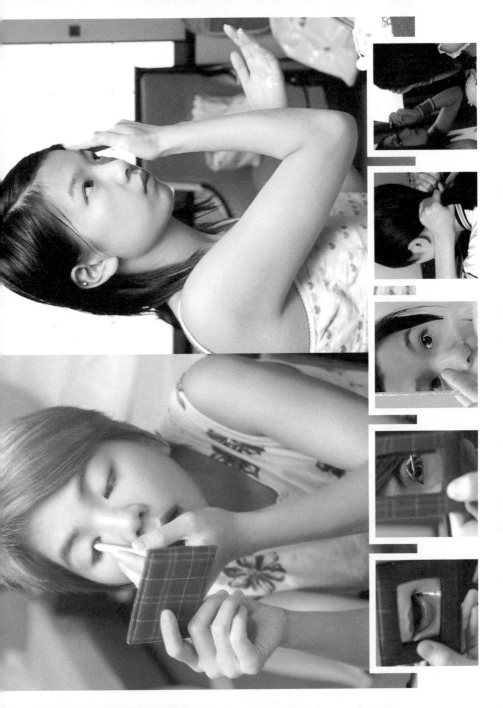

趣味的雜貨

第一天的戰利品！

我＆Hebe沉浸於分享購物的喜悅，Ella已睡死。

我最愛的泡泡也很開心哦！

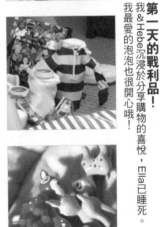

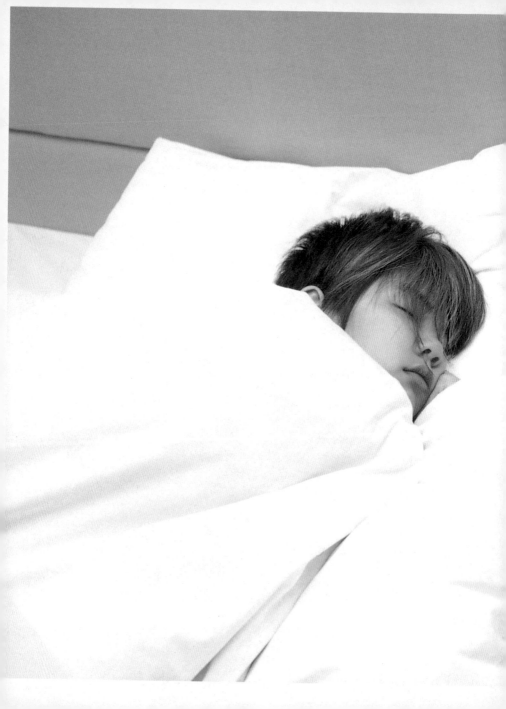

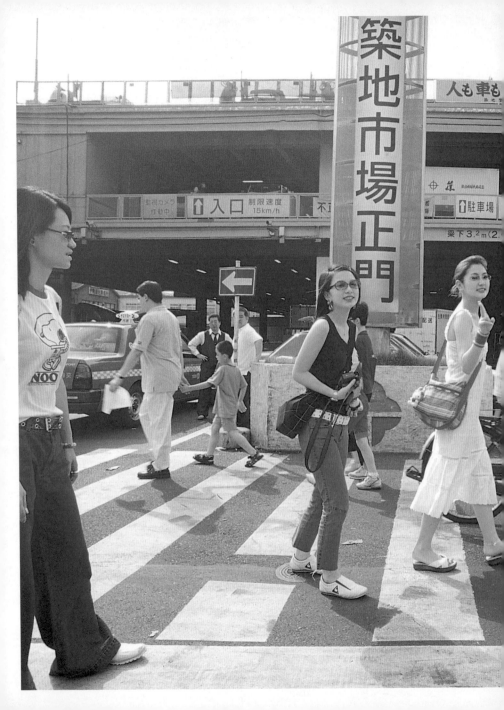

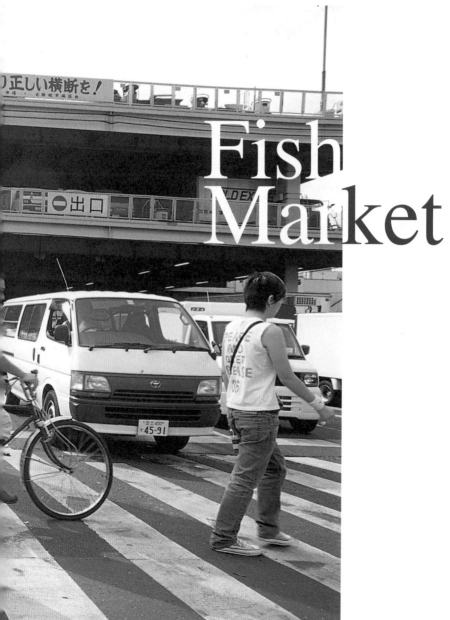

Fish
Market

深海TORO

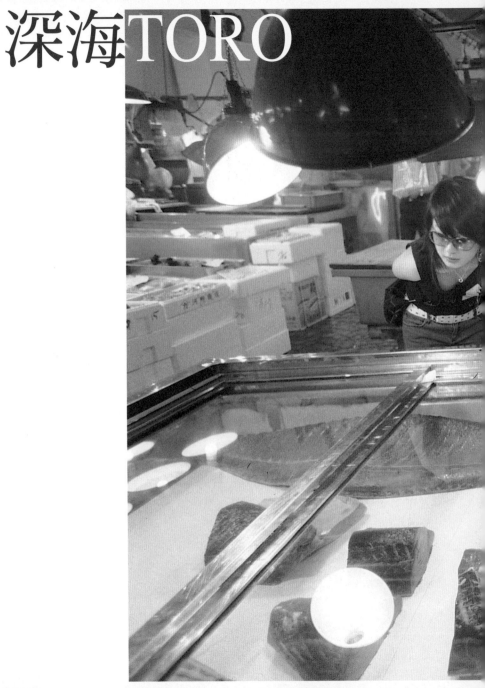

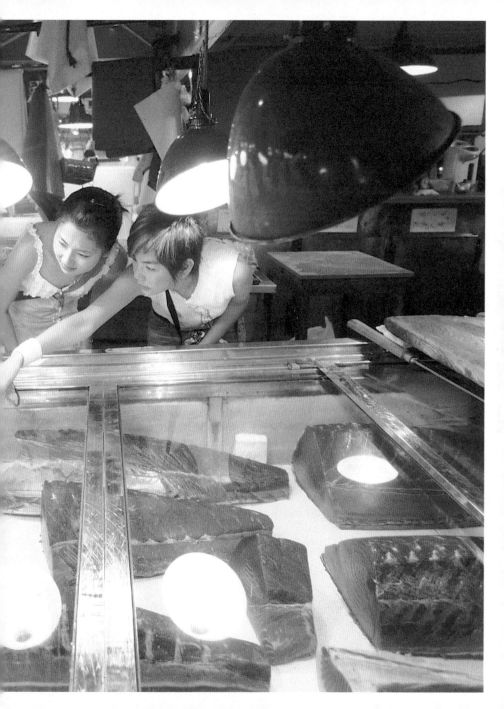

食慾の夏

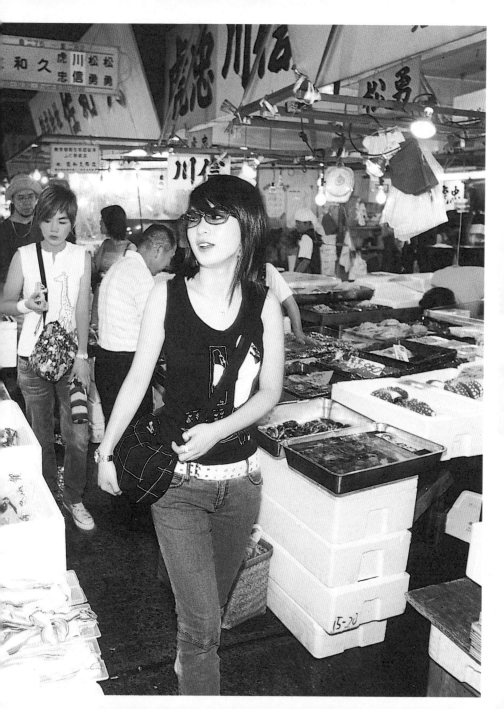

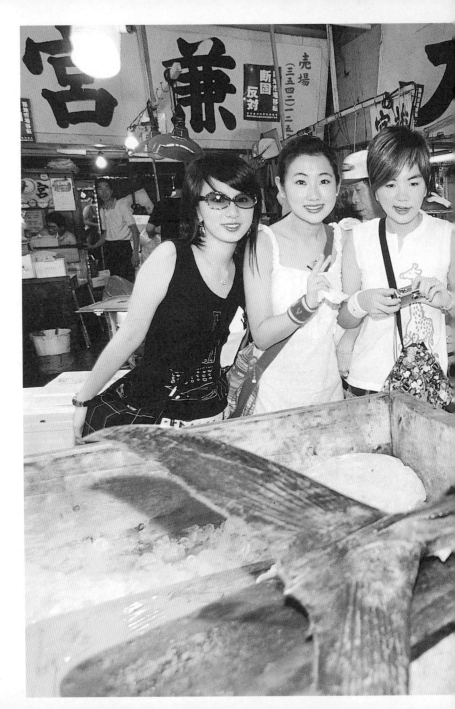

魚市場的二枚目

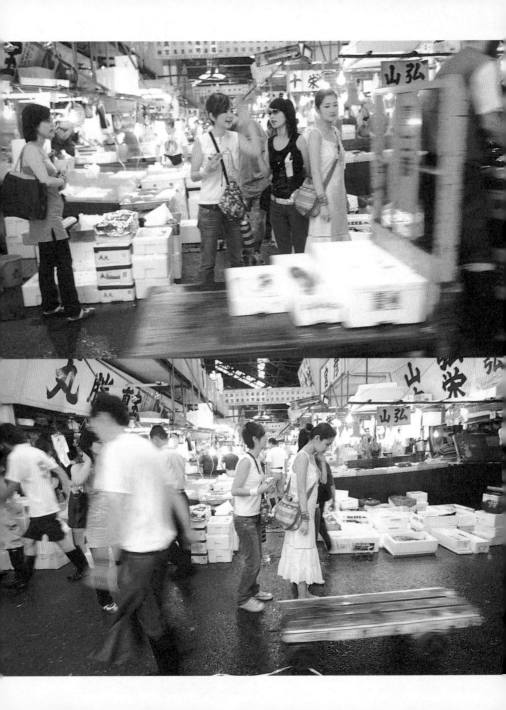

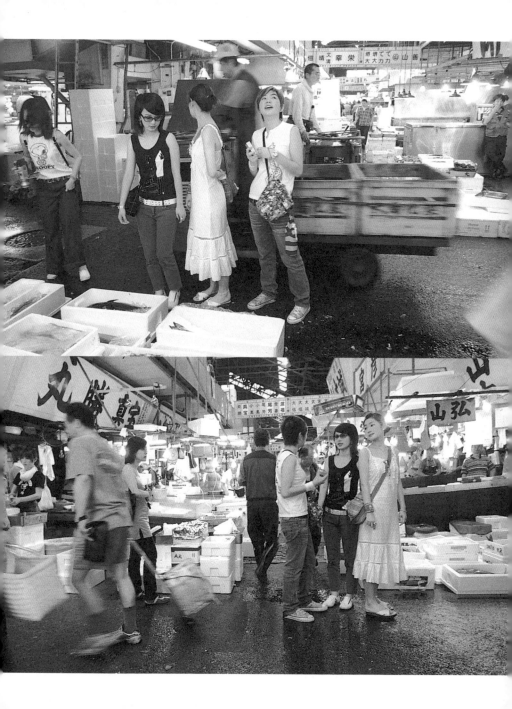

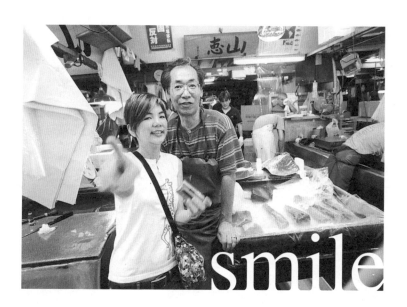

smile

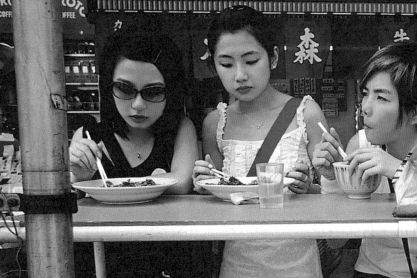

TRADITIONAL MARKET

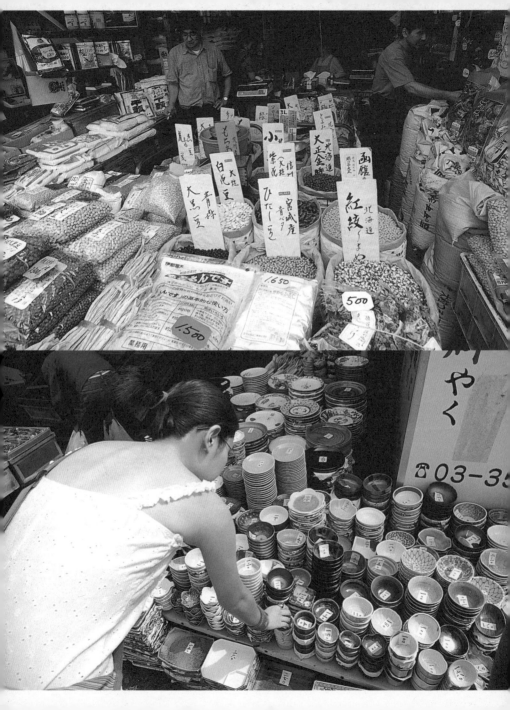

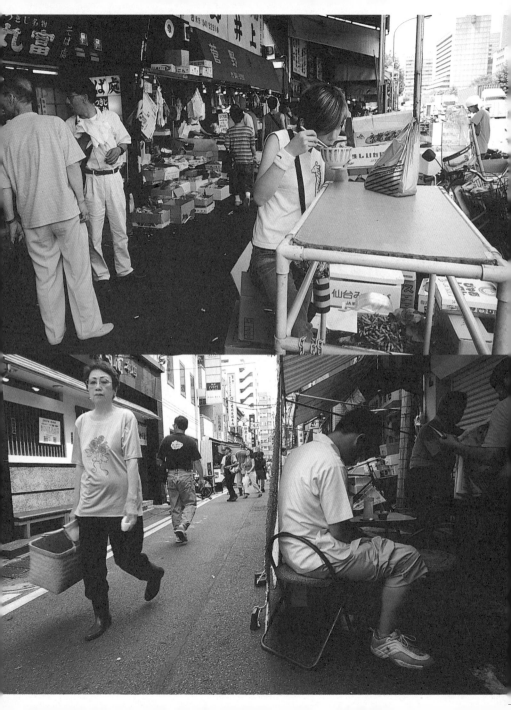

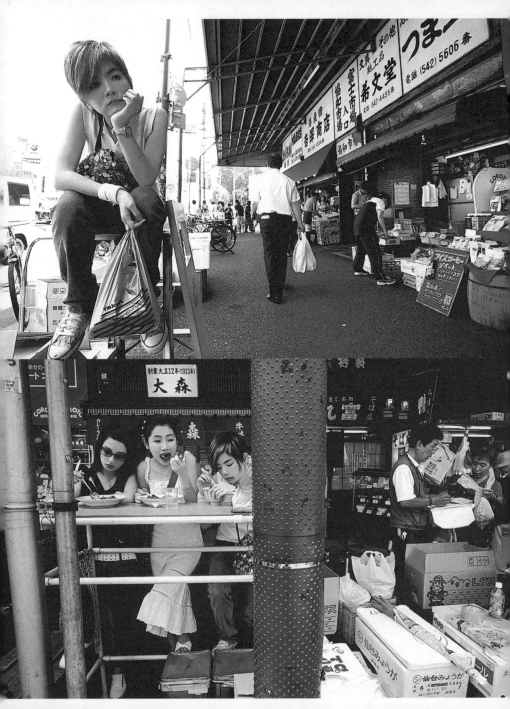

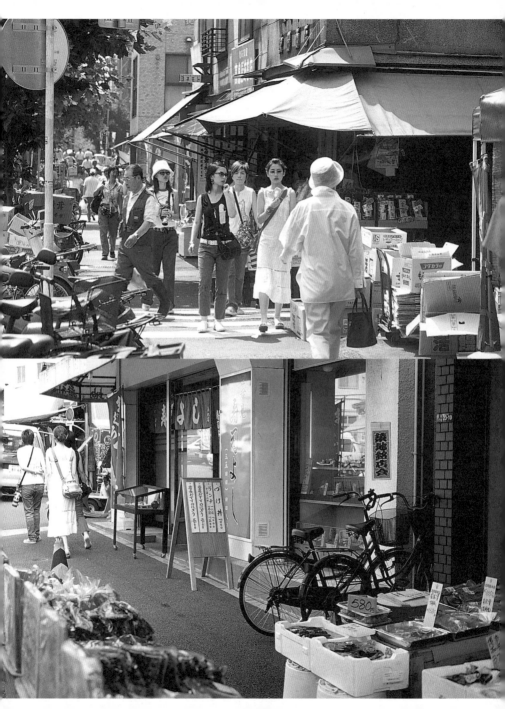

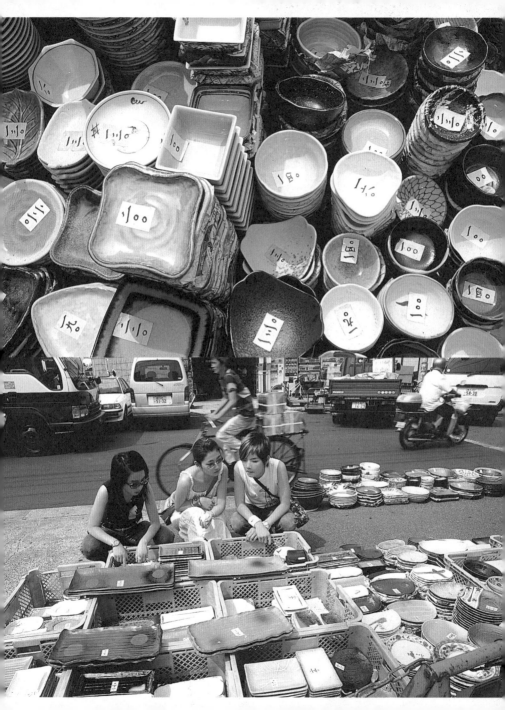

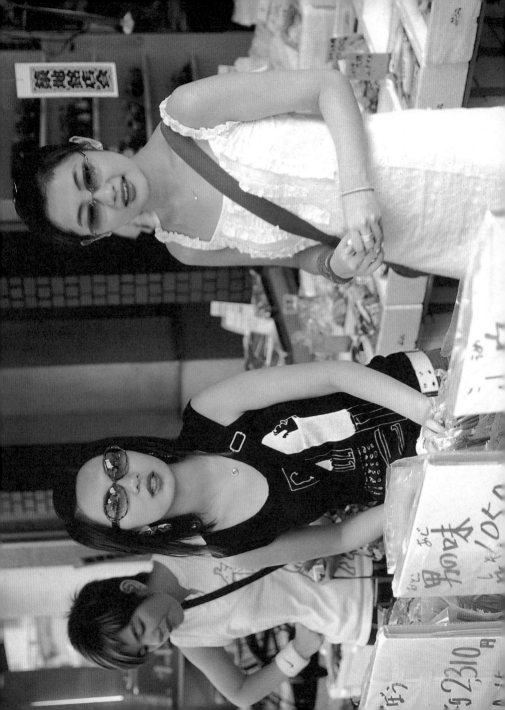

WE LOVE MARKET
MORE THAN BEFORE
S.H.E的購物新體驗

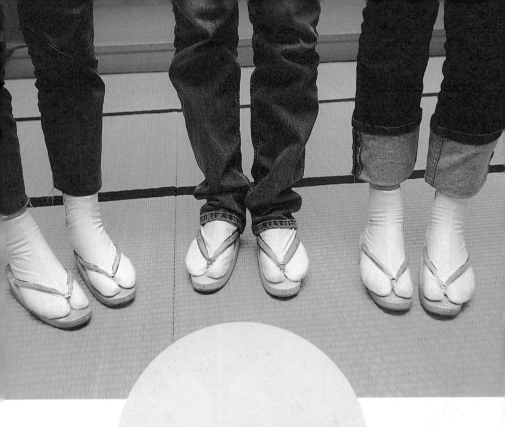

我遇見了S.H.E，S.H.E遇見了日本

文=劉黎兒

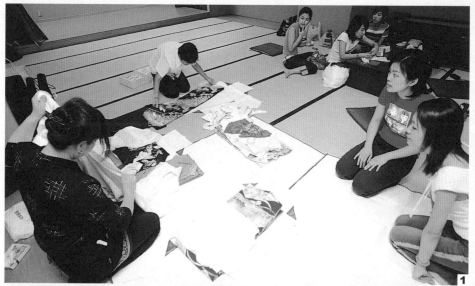

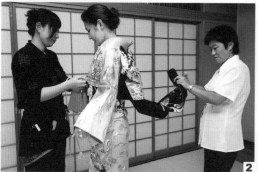

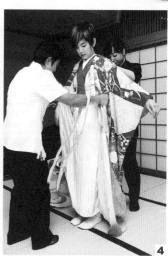

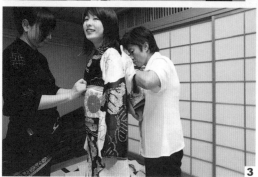

1

2

4

3

1. 這就是幫我們穿好幾個小時和服的老師！

2. 要二個人幫才能穿好喔！而且大概有十幾件呢！

3. 我是在深呼吸，因為太緊了，幾乎無法呼吸

4. 三個人的背後都不一樣喔！

第一次看到S.H.E，十分訝異，除了一般人熟悉的她們的可愛與才華之外，她們是平衡感很好的美女。到了日本，她們又化身為一塊有驚人吸收力的大海綿，隨時將所見的都採擷為自己所有，無止盡地的好奇與嘗試，這不僅是青春活力，而是一種敏感的稟賦。她們對於首次邂逅的日本，可說是彼此相思相愛，比起同齡的日本女孩，她們或許還更日本些！

三人的性格是很不同的，居然是一眼便能知道的，我想這是她們身在台灣的幸運吧！日本的人氣組合不到解散時，是無法讓每一位成員都能擁有或是保留自己的個性美的，S.H.E每人都有自己的故事，但是在一起又能併成像是一開始就是三人一起的故事！三人之間又有適度的競爭意識，並不因為三人很協調便顯出鬆散呢！

三人都有超出自己年齡的乖巧與成熟。雖然調皮，但並不任性，雖然暢所欲言，但絕不是放言無忌。她們對於新事物有許多純真的即時反應，自然又有趣，對於該放鬆或是該逞點強表現一下的分寸，掌握的很適當，而且是瞬間轉換。現代女人的困境便是在放鬆與逞強之間的拿捏，如果大家都像S.H.E一樣自如的話，每個人都會很順利地當成功的美女！

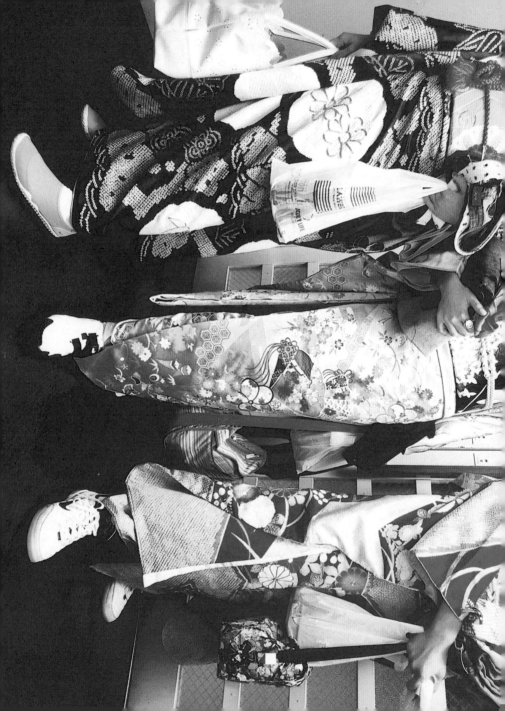

S.H.E有永不止息的好奇心和極其細微的觀察力，每天大概有十萬個「這是什麼？」，同時不斷揣測原因，然後為了「這玻璃杯上連一個指紋都沒有呢！」而驚叫，為了每道菜都有名堂、花樣而驚嘆不已；每天每一件事都充滿新鮮，發現新意義。這不是可愛的新種美女的必備條件嗎！

S.H.E與日本，已經很難有主客之分。S.H.E很自然地融入日本的街景，她們在路上，有人搭訕想勾引她們，或是不斷地稱讚「卡娃伊」，在哪裡都是主角，在日本也不例外。她們也不會忘記在身邊指導、照料她們的人，隨時會用道地的日語說：「老師，我們一起照相好嗎？」日文腔調好得出奇，是語言的天才。

S.H.E不掩飾將傳統日本文化穿在身上的窒息之感，大概忍耐與放慢節奏是和風美女的條件吧。在「無法呼吸！」、「血液循環全部叫停！」或是「腎臟都被擠痛了！心肺都快被拉出了！」等之後，每個人都成為有模有樣的日本人形（娃娃）。穿上和服的三人頓悟，原來千金小姐就是這樣被綁得很像淑女的，家教原來是這樣來的，抬頭挺胸是不得已的！

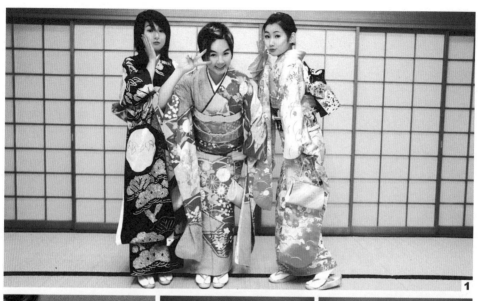

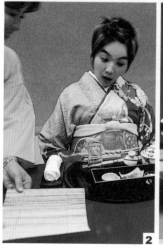

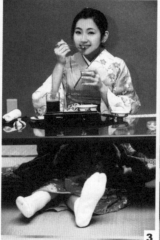

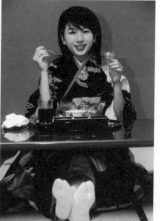

1. 我們三人難得端莊哦！好可愛哦1

2. 沒吃過的「懷石料理」還真特別！

3. 我好像呆瓜喔……

4. 別忙了，讓我吃吧！

雖然三人性格有異，但都是愛嬌滴滴顏色的百分百女生。和服攤開在眼前時，三人都想要穿嫩嫩卻有現代感設計的粉紅色的一套，但是結果由Selina穿了，Ella穿了瀟灑但是卻很古典的草綠色，Hebe則穿上用傳統手工撐出來的典雅的青藍色，卻突然發現好像三種顏色原本就是這樣為她們搭配好的。不過暗想，如果換另外一種組合，我或許也會同樣感到那原來就是她們的顏色，因為她們也很快變成衣服的主人，是她們在穿和服，而沒讓和服穿她們！這是多麼令人羨慕的力量！

我因為不住台灣，所以不覺得她們是偶像，但是一旦在一起一段時間，便感到偶像特有的魅力，就像我經常從日本偶像身上偷點小祕訣般，我也自然會想從S.H.E身上來偷點或許連她們自己都不知道的訣竅！

青春、美麗是摘不下來的，但是或許能夠複製！從S.H.E，或許每位女生、甚至女生的姊姊、媽媽等；都能複製出無數自己專有的青春、美麗！S.H.E是很夠力的！

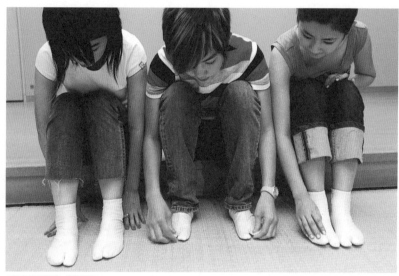

▲死白的夾腳襪，並不好穿

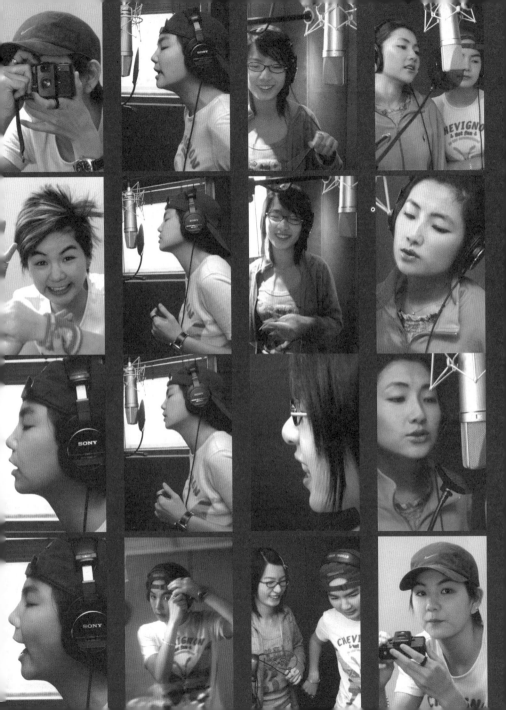

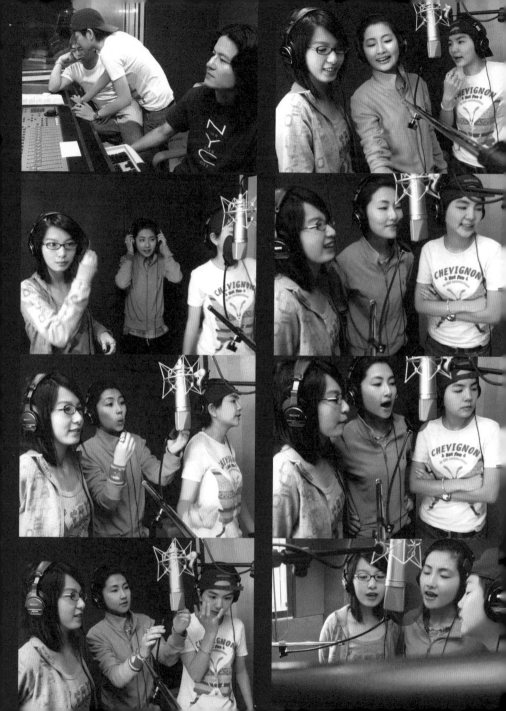

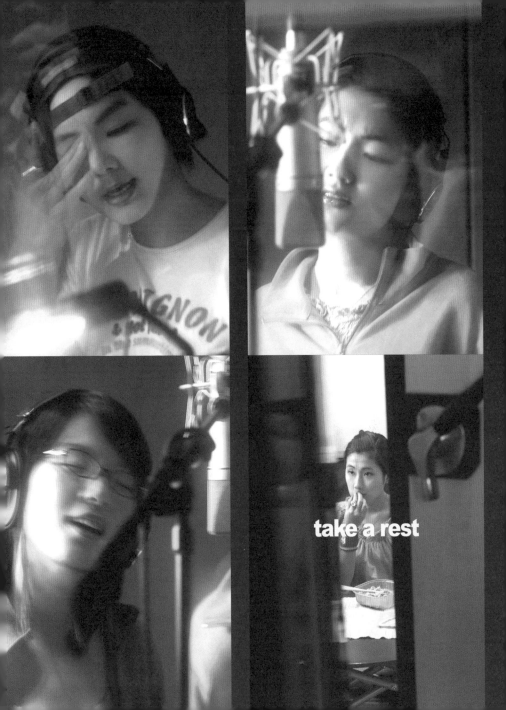

take a rest

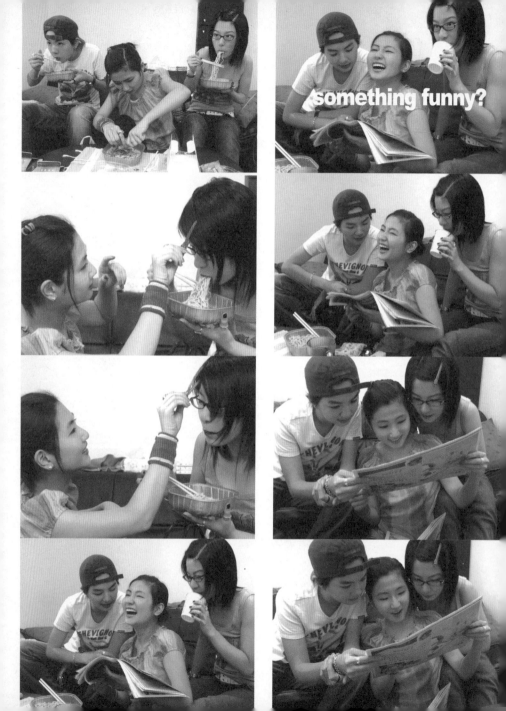

something funny?

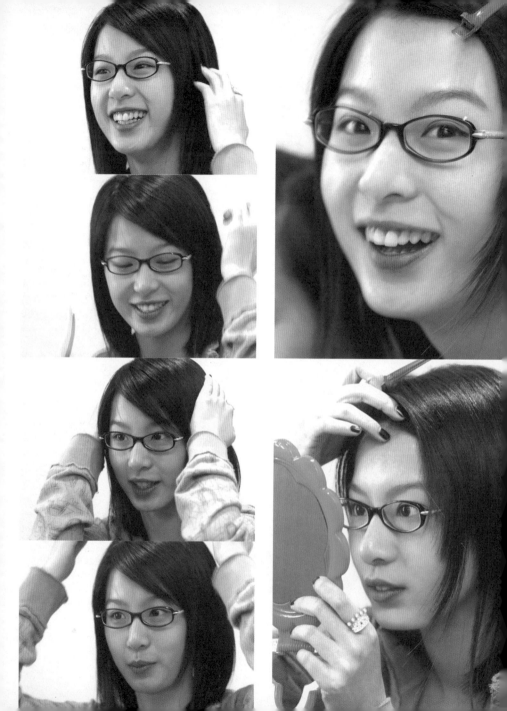

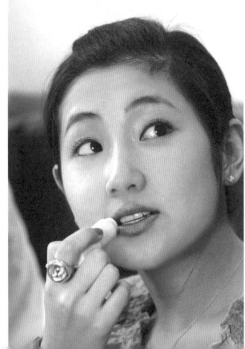

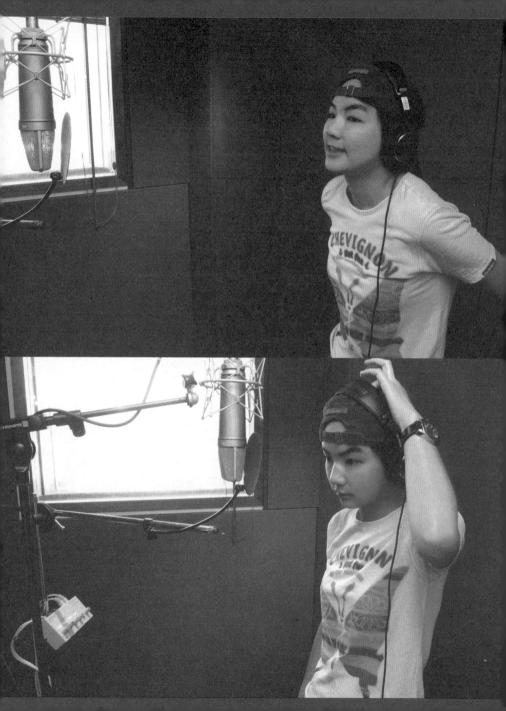

NO MUSIC,NO LIFE.

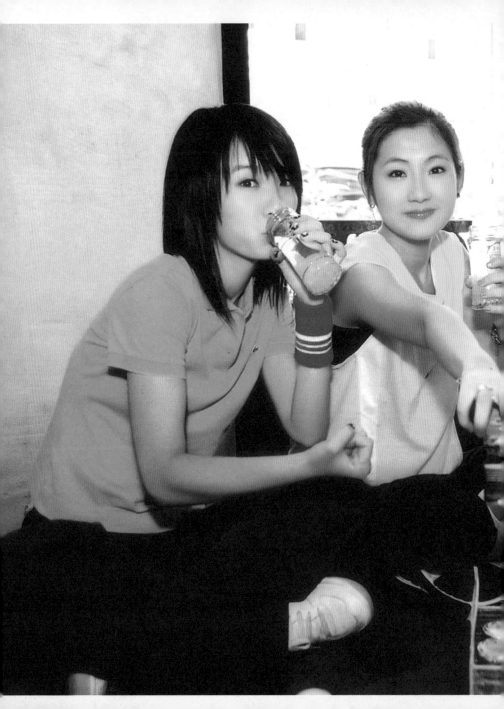

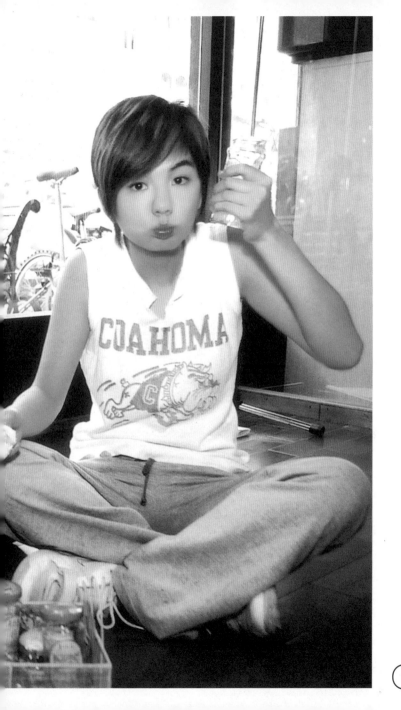

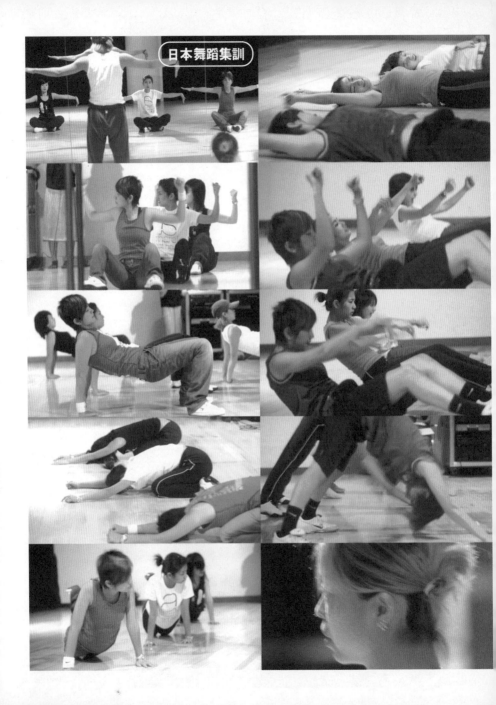

日本舞蹈集訓

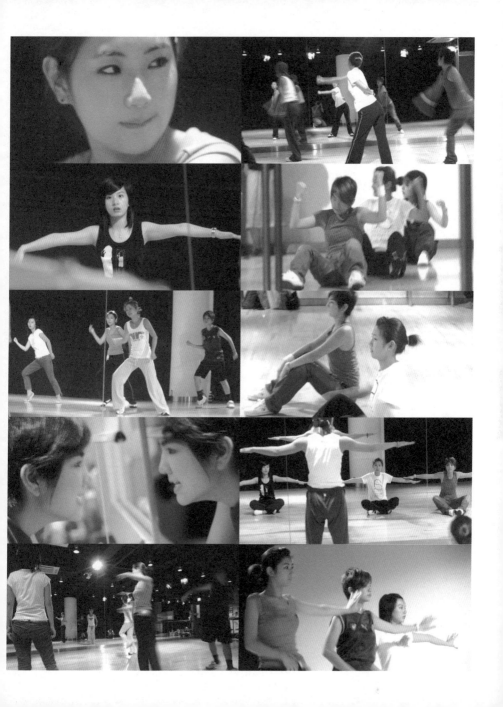

OUR FIRST CONCERT
WE ARE THE ONE

WE ARE S.H.E

進入倒數

SELINA

從1999年10月簽約至今,我的第一大夢終於要實現了!就是一個屬於S.H.E的演唱會。只要一想有上萬人都是為你而來,來聽你唱歌,來看你跳舞,我就興奮地全身每一個細胞都動起來。

我太期待了,以至於太害怕了;萬一我忘了走位、忘了舞步、忘了歌詞、忘了曲序……該怎麼辦?從來天不怕地不怕的S.H.E這次真的怕了!

三人都是第一次,沒有經驗,連彩排都不能替代現場實況,演出就那麼一百零一次,為此,我們卯足了勁練習,為的就是希望在那天有完美的演出。

我想,我那天應該會哭吧!不是應該,是一定,而且我很想像小孩子般地抱著Hebe & Ella哭;現在光想就紅了眼睛,演藝生涯至此,我已滿足了,我以可愛的歌迷為榮,以自己為榮,更以S.H.E為榮。

THE S.H.E ONE

HEBE

見鬼了！怎麼只剩沒幾天就要開演唱會了，彩排還O.K嗎？死定了，舞步記不熟，歌詞記不得，肥肉來不及減去，還持續便秘中……

全公司的人每一個大動作、小動作都是為了給我們完美的演唱會。隨之，每一個大動作、小動作也為了演唱會的完美。公司從上到下一人一付黑眼圈。可是真的好興奮、好期待、好緊張。

喝口咖啡提個神卻心悸，真的過度期待。好怕搞砸。我生平最會搞砸一切事物了，這次可不是鬧著玩的，千萬不能搞砸，千萬不能辜負每一滴汗，每一分一秒睡眠，每一顆金嗓子喉寶，每一位老師，每一位工作人員，每一位歌迷，真的千萬不能辜負啊～

ELLA

這是我人生裡一件大事情，大大大事，也是從小有明星夢以來的心願，就是站在舞台上唱歌給所有喜歡我的人聽，我要大聲唱出我的夢想，給愛我的人聽。

演唱會前是多麼令人緊張，有好多的事情要做，好多的歌曲要練習，好多的舞蹈要排練。哇！可是心裡想的是那一天會是如何？會出錯嗎？會哭嗎？會出糗嗎？我不知道？但是，我只想好好的把這人生的大事做好，完成它，沒有遺憾的就夠了，心裡真是五味雜陳的～我會努力的～加油！

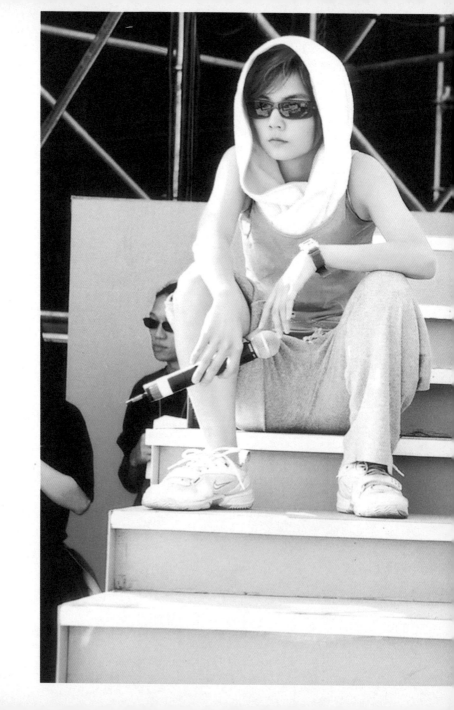

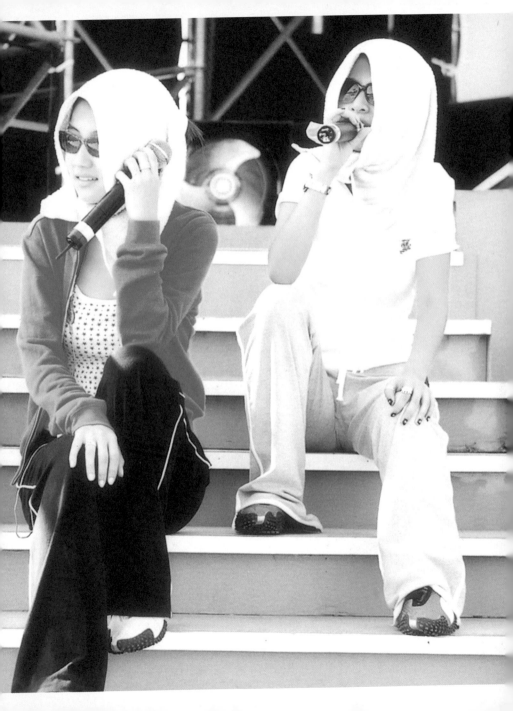

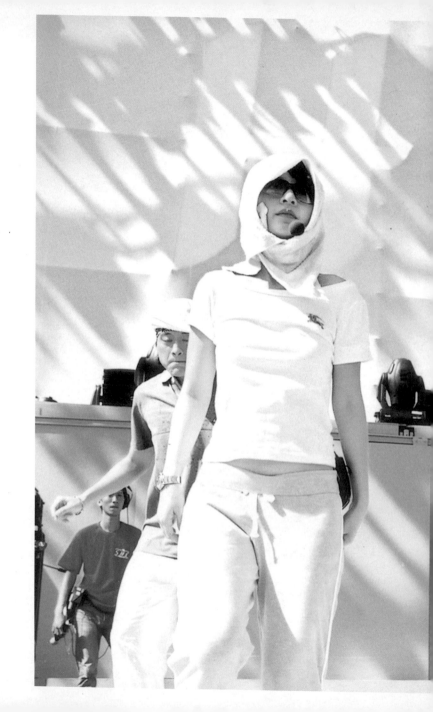

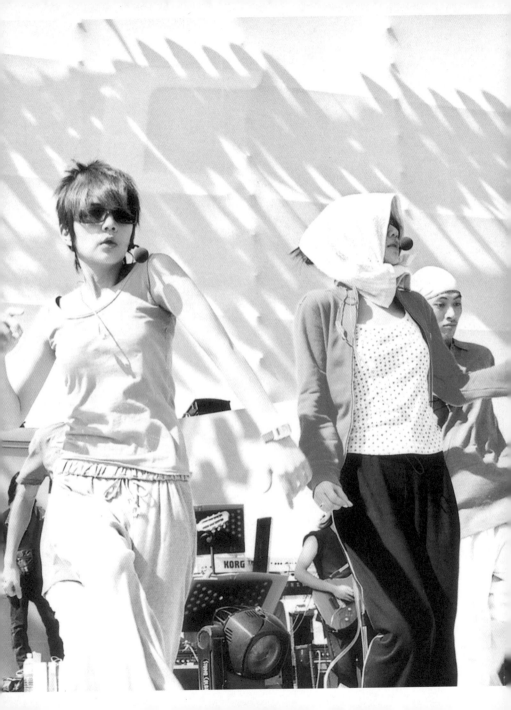

R U READY?
PARTY ON!!!

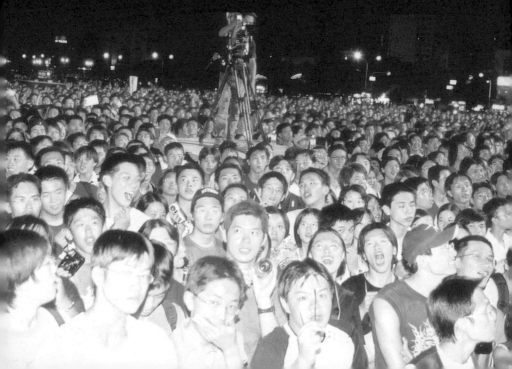

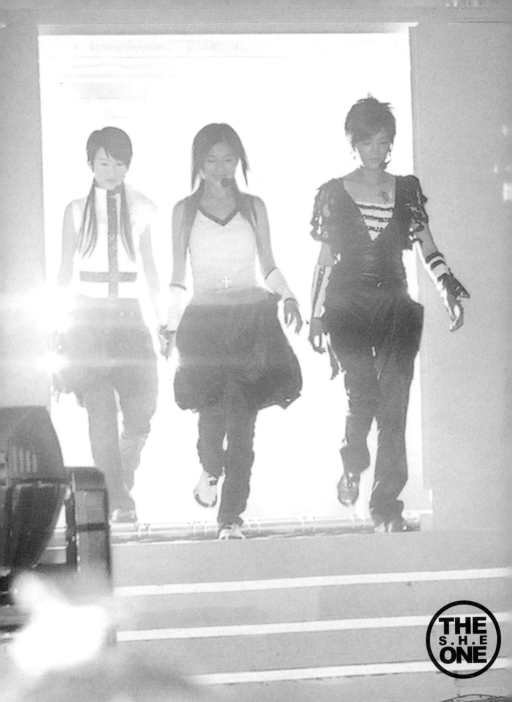

SELINA

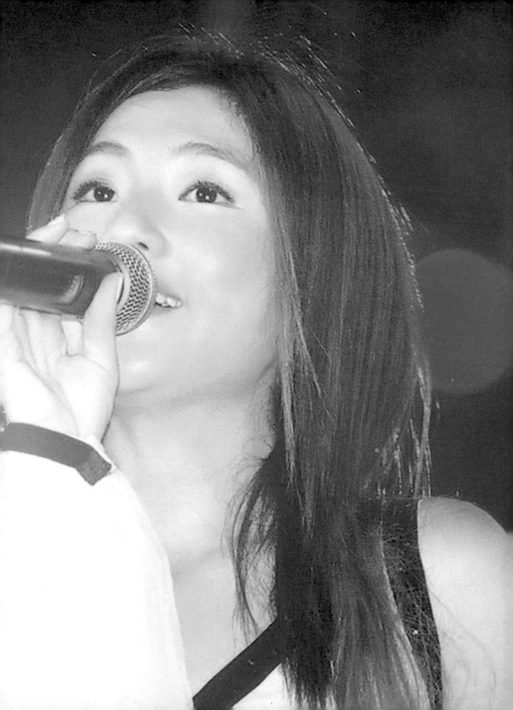

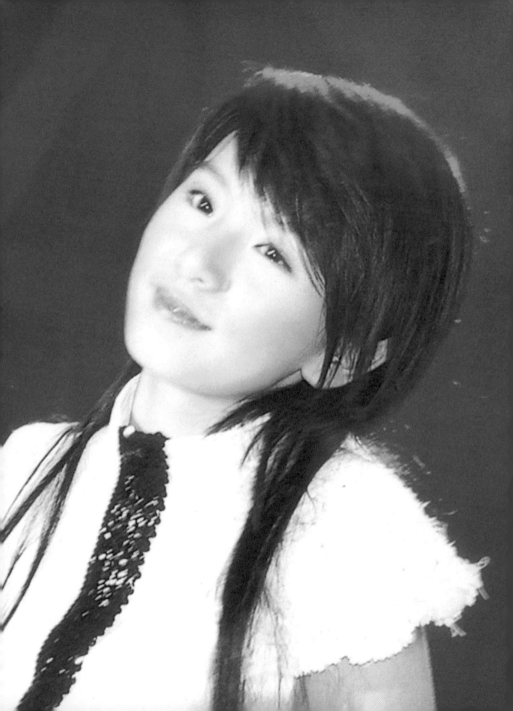

ELLA

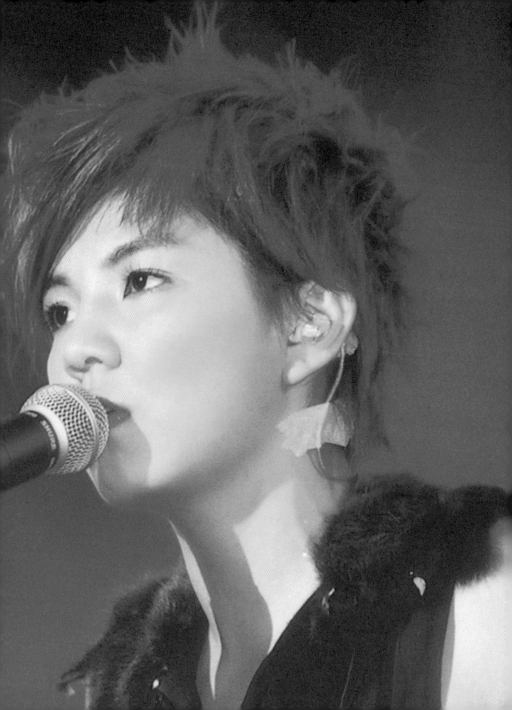

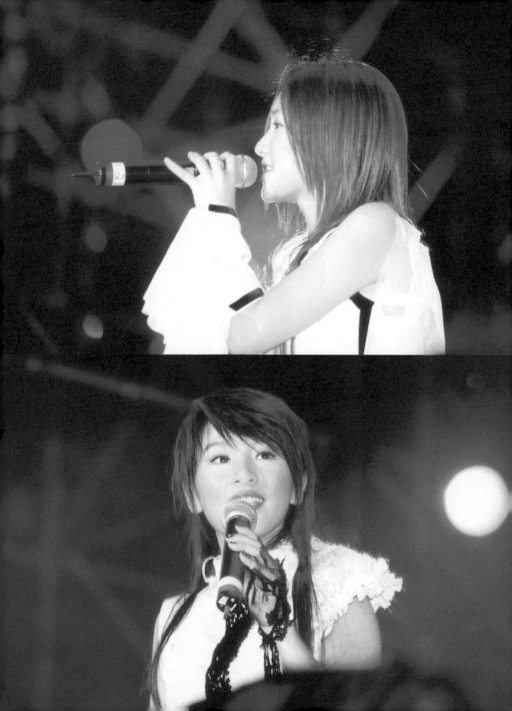

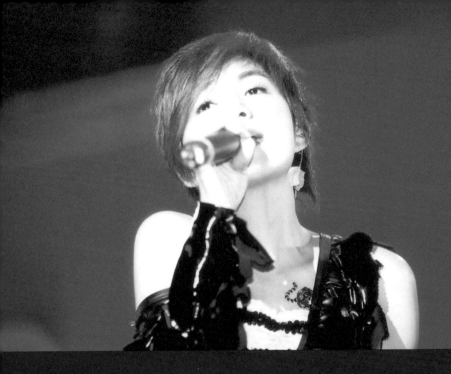

THE S.H.E ONE 演唱會大成功！萬歲！！！

SPECIAL THANKS

SELINA

要感謝的人實在太多了：華研國際音樂全體同事們，沒有你們我們只是3個陌生人，更不會有現在的S.H.E，你們真的辛苦了，還要謝謝所有媒體朋友的幫忙，以及參與過S.H.E一切事務的所有朋友們，無人能敵的EROS4，以及最讚的Dance Soul，你們都是S.H.E的恩人。

除了眼角都帥的爸比，看不出年齡的媽咪，其實比我還更美的妹妹（冬瓜），所有愛我及我愛的家人，辛苦的MINI、相愛15年的河馬、十項全能又善良的逄，像我一樣愛美的俐媛、好欺負又好笑又美的昭亨，同時跟JOLIN & SELINA要好的碩芬，心靈相通的麻。

當然還要感謝最最最支持我們的歌迷朋友們～沒有你們的支持，就沒有今天的S.H.E。

啊！對了！忘了我最重要的一隻貓還有一顆老鼠屎，能相遇真是老天賜與的緣份，妳們開啟了我人生的另一扇門，和妳們在一起的每一天都是快樂的，說好要一直一起走下去到80歲的，誰都不准食言喔！還有不論誰中了頭彩，都必須送我一座附有護城河的城堡。

SPECIAL THANKS

HEBE

生下我的父母給我力氣，給我鐵牛般的身體，給我一顆不安定的靈魂，給我圓鼻頭，給我自由及束縛，田增興先生、宋蘭容女士，小女子在此對您們致上12萬分的謝意，I LOVE YOU FOREVER。

哥哥、美琪、美琪表妹、永遠的LILY、重要的大白豬、親愛客觀的舜子哥，謝謝你們一路陪我跌撞及平步。

感謝董事長、吳姐、副董及其它高級主管的賞識。

感謝應媽的肩、張郎哥的豪氣、悅慈姐的細心、貝絲姐的偶爾知性＆感性、皮皮姐的熱線、智麟哥的囉嗦、施大哥的提心吊膽、3.0姐的艾草、阿瑄哥的盡力、文琮哥的才氣隨興、義美的剪貼、大飛哥、秀如姐、阿興哥、徐副總、小賴、小牛……公司所有可愛的同事們，當然還有阿爆、蛋塔　A們那一狗票人。

感謝順子及TANYA讓我追逐。
感謝讓我美美的DICK大師（髮型師兼魔術師）和阿杜哥的妙手讓我回春，成為偶像派歌手，貼心的捷米哥和我EROS的所有朋友們。

感謝所有幫過我的人，不刁鑽我的人們。
感謝我親愛的你們，我最可愛的寶貝們。
感謝我那兩位不親卻最親的好妹妹。

感謝所有支持我們的歌迷朋友們，你們是最棒的～

SPECIAL THANKS

ELLA

要感謝的太多了，要感謝所有從一開始到現在幫助我們的媒體朋友們，不管是在那個領域的朋友，我都要謝謝他們給一個陌生女孩這麼多的幫助，讓她在演藝圈裡順利的成長，成為人人稱羨的女孩。我們之間有好多好多的交集，好多好多的回憶，那是我生命裡一項珍貴的寶藏，我會永遠記得你們的好，謝謝你們。

這本書要特別感謝攝影師子明哥，感謝你那些日子，分分秒秒的抓住我們瞬間的回憶，才讓這本書這麼豐富、充實，也要感謝時報出版，給我們機會，讓我們出了這本書，讓我們的生命過程中又多了一個回憶，謝謝你們，謝謝。

有今天的S.H.E要真正感謝華研國際音樂及前宇宙工作人員，感謝你們的不辭辛勞及無限付出關心和指導，沒有你們的提拔，就沒有S.H.E，這份榮耀和喜悅是屬於你們的，知道你們真的很辛苦，我能回報的就只有更努力、更懂事、更不讓你們擔心，謝謝你們這樣的一路陪我們走了過來，不到一年的時間，我們經歷過那麼多的風風雨雨，那麼多的回憶，那麼多的淚水，我只想說，我一輩子感謝永遠都放在心裡。

還有我要感謝我的家人和朋友，我要對你們說，我還是你們心中的女孩，還是你們永遠的孩子，我沒變，變的是我的成長，我的智慧，我的生命。有你們在，我才會感到真實，謝謝你們總是給我最原始的鼓勵，最有力的安慰，你們的微笑，就是我的成就，就是我生存下去的理由，我愛你們。

最後我要感謝所有支持我們的歌迷，真的，只有感動可以形容，你們的支持汗水、淚水，是那麼的深刻，是那樣硬生生的刻在我心裡，謝謝你們給一個陌生人這樣多的微笑和關心，你們是慷慨的，你們的人生是富裕的，因為你們的支持，造就了S.H.E，只有感謝了，謝謝你們，我愛你們。

Popular系列 13

S.H.E 眞青春

影像・文字 ── S.H.E
攝　　　影 ── 黃子明、李府翰、S.H.E
主　　　編 ── 饒仁琪
視覺製作 ── 視覺統籌&編輯 ── 林小乙
　　　　　　封面&視覺設計 ── 戴翊庭
　　　　　　影像後製處理 ── 翔翔
專案企劃 ── 查美鳳
董 事 長
　　　　　── 孫思照
發 行 人
總 經 理 ── 莫昭平
總 編 輯 ── 林馨琴
出 版 者 ── 時報文化出版企業股份有限公司
　　　　　　台北市108和平西路三段二四○號三樓
　　　　　　發行專線 ──(○二)二二四四五一九○轉一一三一一五
　　　　　　讀者服務專線 ── ○八○○二三一七○五・(○二)二三○四七一○三
　　　　　　讀者服務傳眞 ── (○二)二三○四六八五八
　　　　　　郵撥 ── ○一○三八五四~○時報出版公司
　　　　　　信箱 ── 台北郵政七九~九九信箱
時報悅讀網 ── http://www.readingtimes.com.tw
電子郵件信箱 ── popular@ readingtimes.com.tw
印　　　刷 ── 華展彩色印刷有限公司
初 版 一 刷 ── 二○○二年九月十六日
初 版 三 刷 ── 二○○二年十月七日
定　　　價 ── 新台幣三二○元

國家圖書館出版品預行編目資料

S.H.E眞青春/S.H.E影像．文字；黃子明攝影．
--初版 .-- 臺北市：時報文化，2002[民91]
　面；　公分 .--（Popular系列；13）

ISBN 957-13-3728-5（平裝）

855　　　　　　　　　　91013298